叢琳 著

卡通動漫 **30**日 速成

新一代圖書有限公司

國家圖書館出版品預行編目資料

卡通動漫30日速成/叢琳作 ．--台北縣中和市：
　　新一代圖書，2011．1
　　　面；　公分
　　ISBN 978-986-86479-6-1(平裝)

1.動畫 2.漫畫

987.85　　　　　　　　　　　　　99017688

卡通動漫30日速成

作　　者：叢琳

發 行 人：顏士傑

編輯顧問：林行健

資深顧問：陳寬祐

出 版 者：新一代圖書有限公司

　　　　　台北縣中和市中正路906號3樓

　　　　　電話：(02)2226-6916

　　　　　傳真：(02)2226-3123

經 銷 商：北星文化事業有限公司

　　　　　台北縣永和市中正路456號B1

　　　　　電話：(02)2922-9000

　　　　　傳真：(02)2922-9041

印　　刷：五洲彩色製版印刷股份有限公司

郵政劃撥：50078231新一代圖書有限公司

定價：230元

前　言

　　據我所知：許多朋友都喜歡卡通畫，無論是MSN頭像還是各種即時通訊軟體的表情符號裡，均有大量的可愛卡通。我不太喜歡下定義，定義常會將我們置於一個固定的範圍，倒不如就讓我們直接走入卡通的世界，將自己的形象變成大眼睛的帥哥，或者美麗的公主。

　　我所走過的路是一條自然的路，沒有學院，沒有圍牆，常憧憬圍城裡面的風景，後來才知道，原來城裡城外一樣的精彩，一樣的絢麗。在市場化經濟下，教育也更加商業化、商業化是一種形式、是一種演化、是對傳統學院教育的補充與挑戰，更是時代的跟進者、引領者。

　　十多年來我一直在教育培訓的第一線工作，我的學員在一個月之內除了學會相關的軟體操作外，手繪卡通也能達到一定的程度，然後直接輸送到各類設計製作公司，這種挑戰已是私空見慣，已不足為奇。在別人瞠目結舌時，學員們早已踏上社會工作的旅程。他們最渴望的就是想知道其中的“祕訣”。

　　其實任何學習都是有方法的，如學英語有字根法、聯想法、諧音法等，卡通也不例外，我將其稱為“分解記憶法”。跟著本書一天天地學習，你一定能理解其中的意義。

　　對於想學習繪畫的朋友們來講，不要在意你是否有美術基礎，不要在意別人的看法，只要你喜歡，現在就拿起筆，按著本書堅持下去，一個月的時間真的會有奇蹟。我想沒有什麼能比得上信手提筆就能根據實物迅速勾勒出精確輪廓更讓人欣喜了。這種成就感會使你一發而不可收拾。這將是一個全新的旅途，現在就出發吧！

叢琳

Miss.Cong 老师

目錄

卡通30動漫速成

卡通動漫30速成

第1天
人物的臉形

拿起任意一枝筆，如果害怕畫錯，就拿鉛筆，無論畫得好壞都不重要，關鍵是你有勇氣開始了⋯⋯

什麼是卡通？

卡通，是英文 "cartoon" 的譯音，最初指漫畫。因動畫的形象輪廓簡潔、線條洗練，常運用漫畫的造型手法、表現技巧與構思，像是連續活動的漫畫，故又被稱為 "卡通"。人們一提起 "卡通" 就把它與動畫片連在一起。

卡通片與卡通畫

如果說 "卡通" 是動畫片，"卡通畫" 則是沿用動畫片的內容、表現手法、構成形式而繪製的連環畫。卡通畫中的造型常常做誇張、變形處理，構圖多借用卡通片的鏡頭語言，還可附加文字和特殊的表現符號來說明所描繪的內容。

要畫好卡通畫：收集和臨摹優秀卡通人物和動物的形象和動態，可以提高捕捉物件特徵的能力；觀察生活和觀看藝術作品，可以培養想像力；多看、多研究卡通作品，可以提高鑑賞水準和創作能力。

不論是卡通片還是卡通畫，對於初學者來說，工具的要求很簡單，只要準備幾枝鉛筆（最好是較軟的鉛筆，如B、2B），幾支彩色筆（用來打底稿），一塊橡皮，一把尺，一張桌子就可以了。

➡ 卡通的頭部

畫卡通人物的頭部時，我們往往把它概括成一個圓球形或蛋形。要記住這是個立體的形，在這個立體的球上面，我們可以畫垂直向或水準向的輔助線，然後加上五官。

1. 繪畫步驟

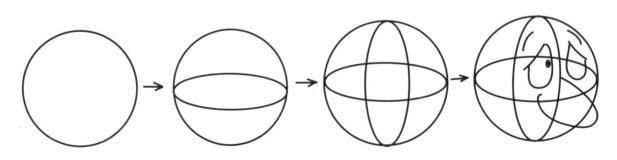

先畫一個球體　　　畫出水平方向的輔助線　　　畫出垂直方向的輔助線　　　確定五官的位置

2. 轉動

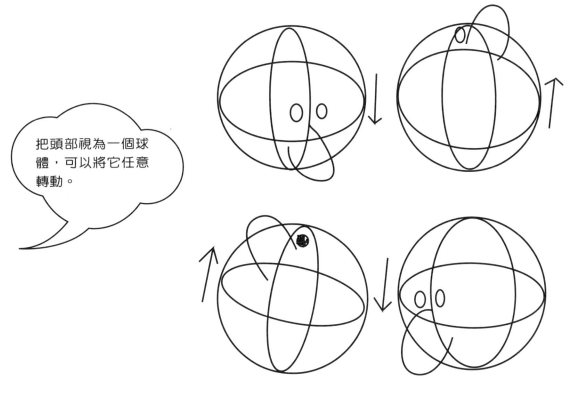

把頭部視為一個球體，可以將它任意轉動。

3. 變形

把這個球體想像成有彈性的物體，可以將它任意拉長、壓扁、扭曲。

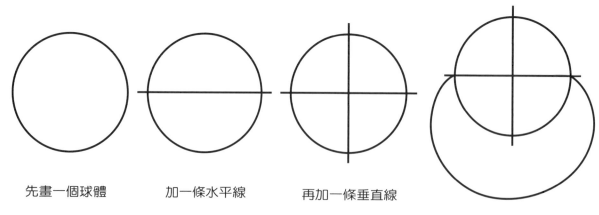

先畫一個球體　　　　加一條水平線　　　　再加一條垂直線

在底部開始塑造各種臉形

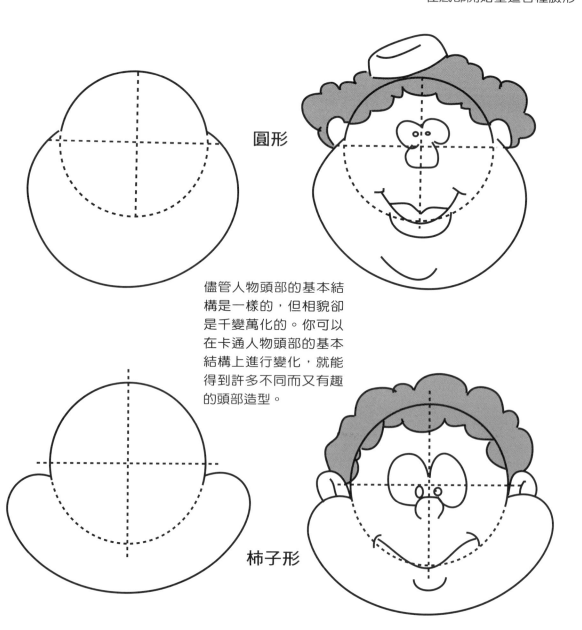

圓形

儘管人物頭部的基本結構是一樣的，但相貌卻是千變萬化的。你可以在卡通人物頭部的基本結構上進行變化，就能得到許多不同而又有趣的頭部造型。

柿子形

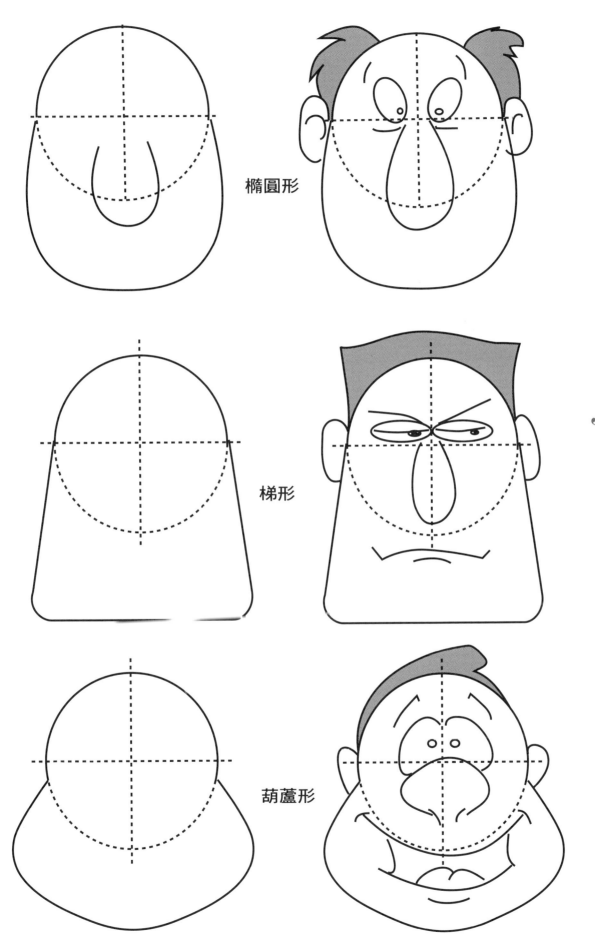

椭圆形

梯形

葫蘆形

三角形

稜形

宮扇形

第1天
臉形的練習

**第一天就有成果，
不信你試試……**

根據圖片將女孩的臉部輪廓勾畫出來，並且轉換為卡通形象。

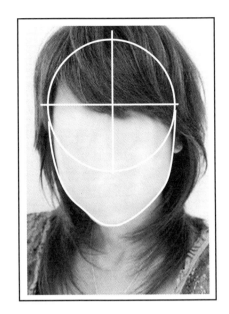

卡通不要求一定得跟原圖完全相同，因此能在參考的基礎上出現新的形象即可。現在是不是有了些成就感？今天務必要將這八種臉型默記下來！

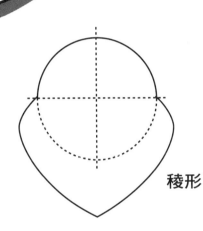

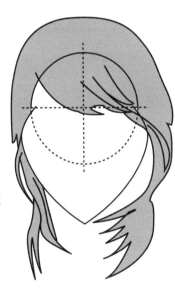

棱形

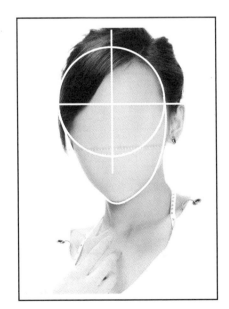

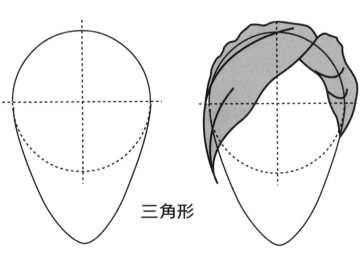

三角形

第2天
人物的眼睛

一雙楚楚動人的眼睛可使卡通人物顯得栩栩如生，"灰底、黑圈、反光白點"就是其中奧秘……

眼睛是靈魂之窗戶，卡通人物的眼睛對整個畫面和人物的情緒表現而言非常重要。你可以使用相同的方法畫出不同風格的眼睛；試著去觀察各種風格之間的區別，其實都是大同小異的。

➡ 有趣的卡通眼睛

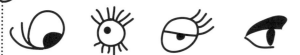

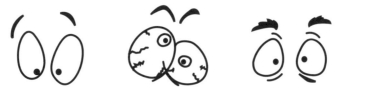

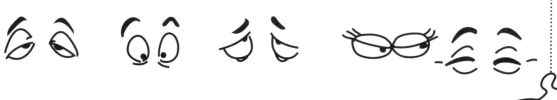

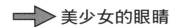

美少女的眼睛

通常漫畫人物的眼睛會有一些陰影。漫畫中,女性的眼睛具有明顯的陰影和光澤。確定畫面中的光源,並且在整個畫面中都是保持不變的。

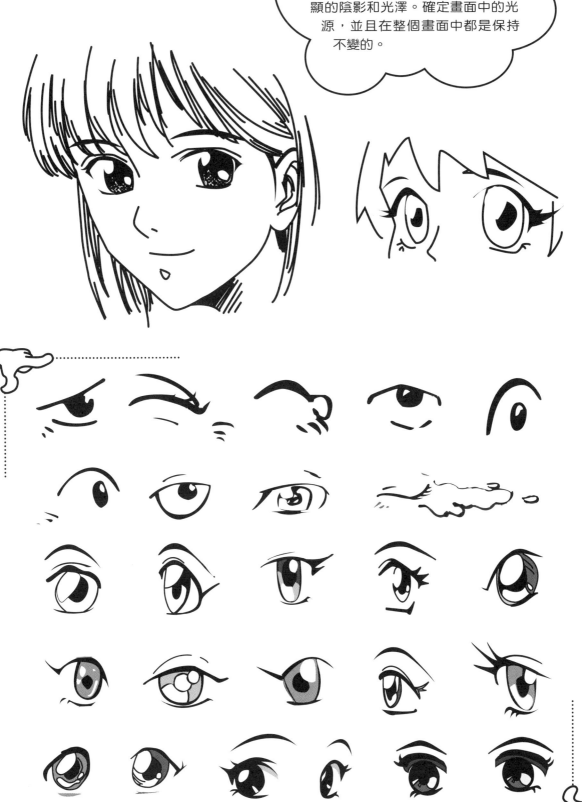

➡️ **美少男的眼睛**

多數男性的眼睛比女性的眼睛要窄一些，當然有時也有例外。纖細、狹長類的眼睛常常和那些比較深沉的人物聯結在一起。男性人物的雙眼同樣是炯炯有神的，只不過一般高光的區域沒那麼大與明顯而已。

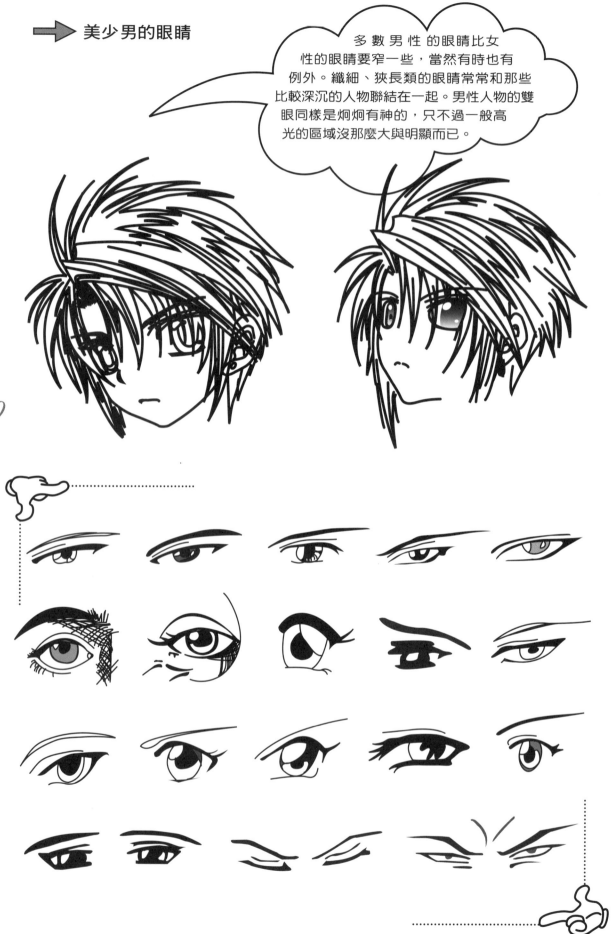

 歐式眼睛

歐式眼睛比日式眼睛簡潔明瞭，常規情況下通過圓圈加中間的點即可表現主體，並伴隨圓圈上面的橫線——眼皮，圓圈下面的橫線——眼袋。

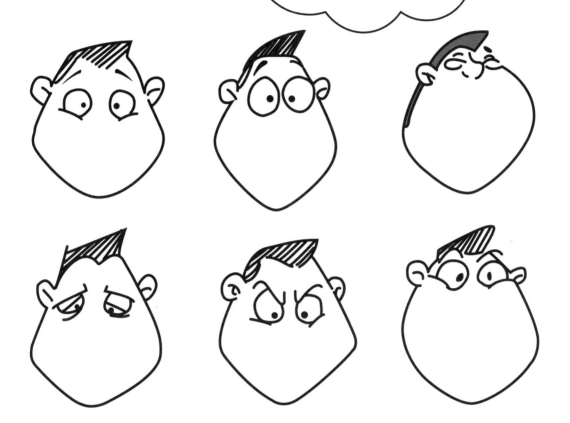

將眼睛放置於臉形中表現

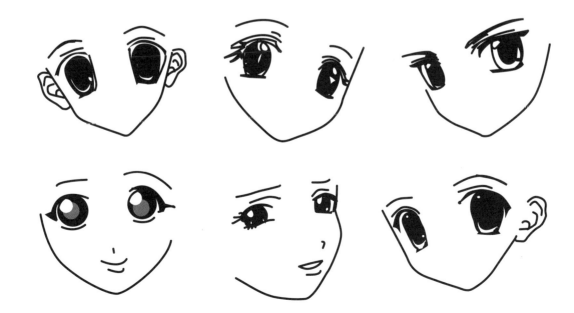

第2天
眼睛的練習

一雙美麗的大眼睛……

根據圖片勾勒出女孩的眼睛，並且轉換為卡通形象。

熟記眼睛的各種表現形式，才能在繪製實物時，遊刃有餘地直接套用！

原圖

根據原圖勾勒線條

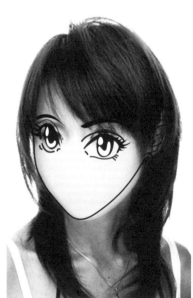

進行卡通形象的轉變

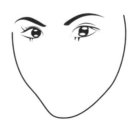

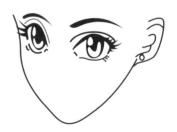

第3天
人物的嘴和鬍鬚

誇張的大嘴、很酷的鬍鬚
總能給人深刻的印象……

人物對話 在卡通片
與卡通畫中是一個重要的
內容。因此,掌握口型的畫法是十
分必要的。口型的變化多,有大、
小、厚、薄之分。口型的變化對人物表
情影響非常大。描繪嘴型時,常用誇張
的處理手法。

男性嘴巴

 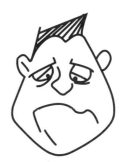

女人的嘴很有特點，樣子 也多。依附於上下頜骨及牙齒構成的半圓柱體，形體呈圓弧狀。嘴部在造型上由上下唇、唇線、人中和唇溝構成。

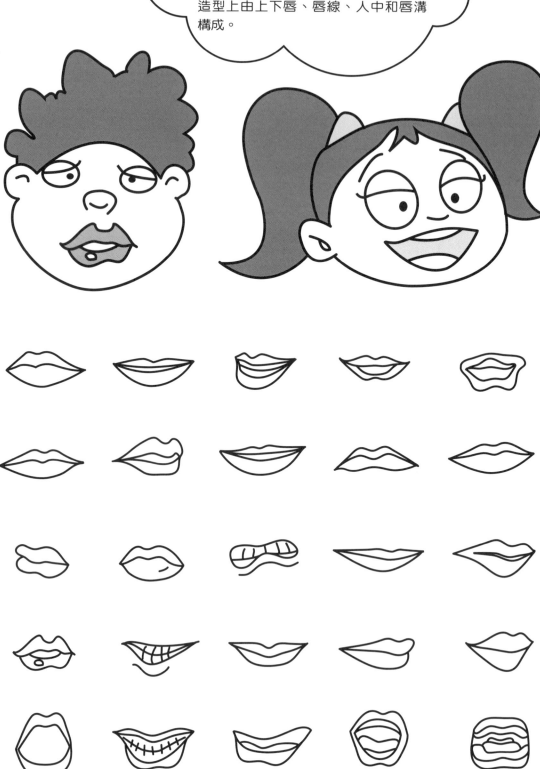

在卡通造型中，鬍鬚的作用在一定範圍內是非常奇特的。聖誕老人的鬍鬚給人親切自然的感覺，老頭的幾根山羊鬍子讓人感到傳統和保守，樂師上翹的八字鬍子給人活潑、俏皮的感覺。

第3天
嘴及鬍鬚的
練習

根據圖片將嘴及鬍鬚勾畫出來，並且轉換為卡通形象。

卡通動漫*30*日速成

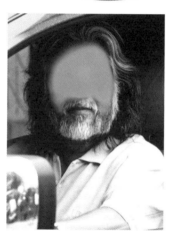

原圖

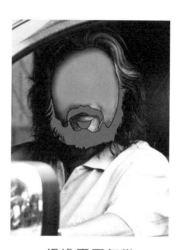

根據原圖勾勒
線條

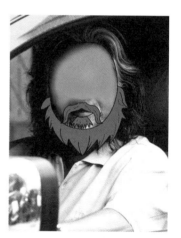

進行卡通形象
的轉變

卡通的世界實質就是我們所生
活的真實世界，掌握事物的主體
就成功了一半！在進行卡通形象
轉變時，除了參照前面的總結外，
也可以加入個人的創作方式。

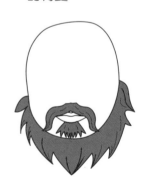

第4天
人物的鼻子和耳朵

歐洲人高挺的鼻子，緊貼而不易發現的耳朵，構成了一個多彩的世界……

鼻子在臉部中心，造型突出，引人注目，有長鼻、短鼻、鷹鉤鼻、圓頭鼻、小扁鼻等。不同的鼻子造型對臉部結構有很大的影響。

 卡通鼻子

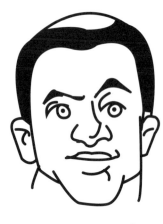

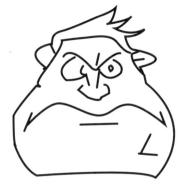

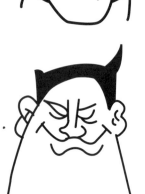

歐式鼻子則以真實人物為基礎進行描繪，而日式卡通的鼻子大多濃縮成一個點，或者是一個小對勾。歐洲人的特質在於高高的鼻子，而日本人則喜歡大大的眼睛。

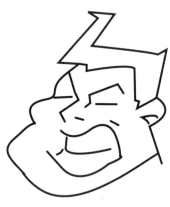

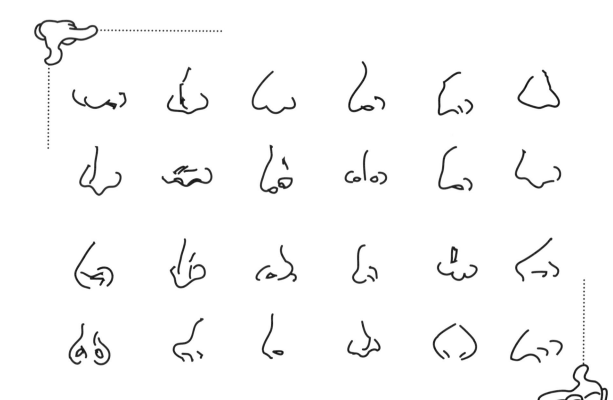

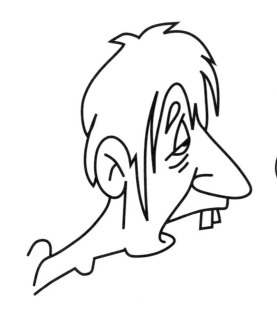

卡通耳朵

在卡通造型中，耳朵的作用與變化沒有其他五官那麼大而多，畫耳朵的時候可以簡化，但卻是不可缺少的。

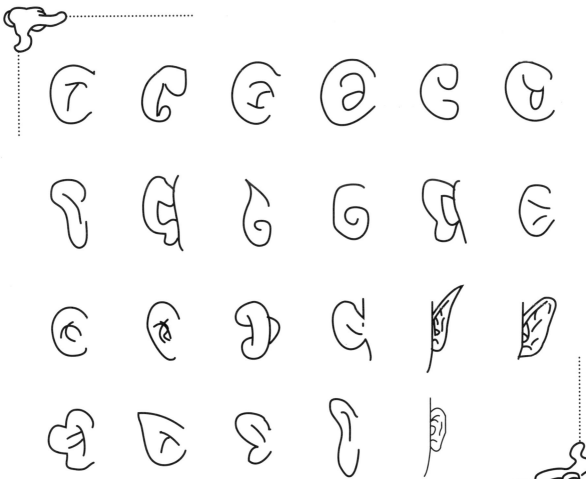

第4天
鼻子及耳朵的練習

根據圖片將男士的鼻子及耳朵勾畫出來,並且轉換為卡通形象。

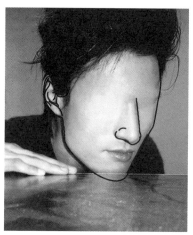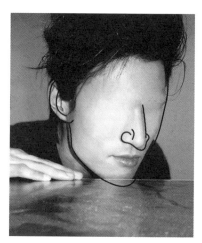

耳朵常常被頭髮遮住,因此畫起來相對簡單。鼻子會根據具體形象有所變化,可簡單、可真實!

第5天
人物的頭髮

無論是長長的秀髮，還是絲絲縷縷的爆炸式，都引領了這個時代的潮流……

卡通裡的頭髮簡單明瞭，僅僅幾筆，就能形象地勾勒出人物的性格。畫法靈活，容易掌握。

卡通動漫 *30* 日速成

 卡通髮型

卡通動漫 *30* 日速成

整體輪廓　　　　　用線條表現層次　　　　用色塊區域表現層次及明暗關係

日本動漫中美少女、美少男的頭髮代表了當代年輕人的流行軌跡。繪製的過程中，先勾出整體輪廓，然後通過線條或色塊來表現層次，以及明暗關係！

整體輪廓　　　　　用線來表現層次　　　　用色塊區域表現層次及明暗關係

 少女髮型

女孩的髮型樣式很多，畫頭髮的
時候，最重要的是注意層次感，有時
可以加上一點小型髮飾。

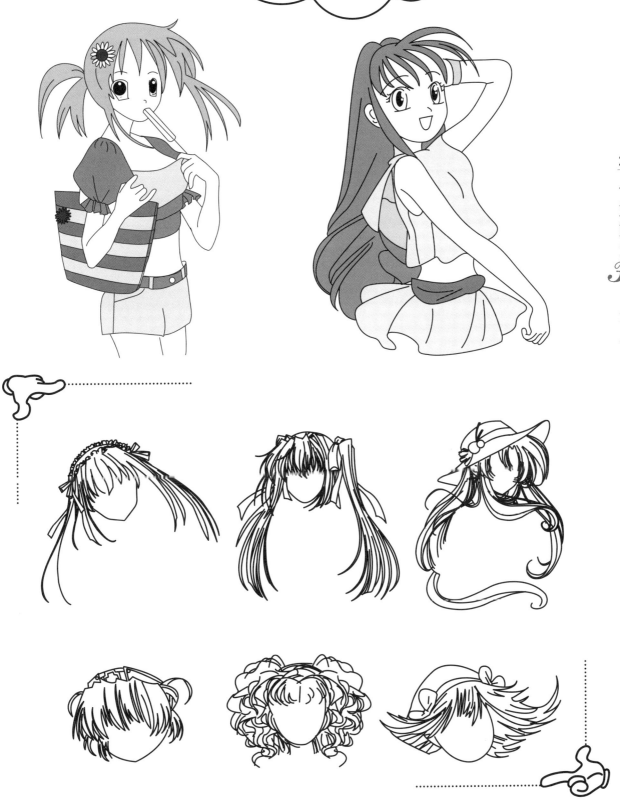

每一股頭髮可以是纖細而直長的，也可以是粗而彎曲的。你可以把頭髮畫得非常細緻，或非常簡單，全在於所繪頭髮股數多寡了。

卡通動漫 *30* 日速成

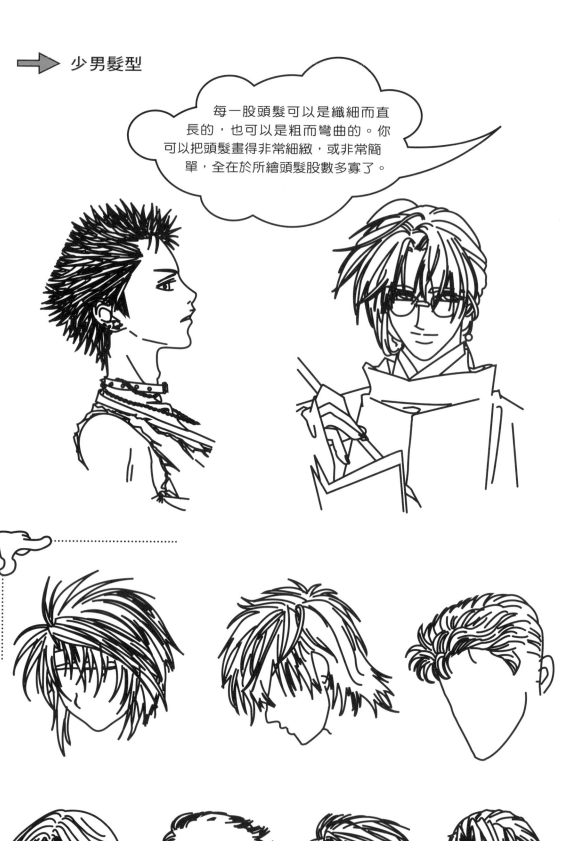

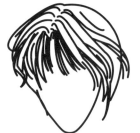

第5天
頭髮的練習

美女就是這樣畫成的……

根據圖片將女孩子的頭髮勾畫出來,並且轉換為卡通形象。

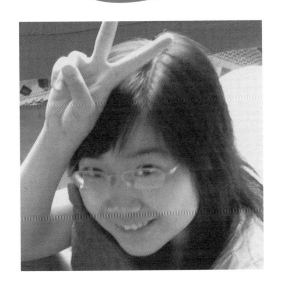

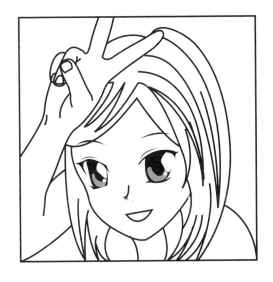

找出自己最得意的照片,不妨大膽地下筆,有了第一張肖像的動畫版,這樣就與創作相去不遠了。不必羨慕那些經典的卡通形象,在不久的將來,也許你的形象會引起世人的矚目!

第6天
人物的手和腳

抓握住感動的瞬間，邁開
大步朝夢想勇往直前……

在卡通畫中，
人的情感有時是通過手的不
同動態來表達的，手被稱為表達
人物情感的第二大視窗。

卡通中的手

➡ 日式動漫的手

這些日本動漫中手的形象，與真人是一樣的，並沒有加入任何誇張的成分，真實地反映手的自然形態。

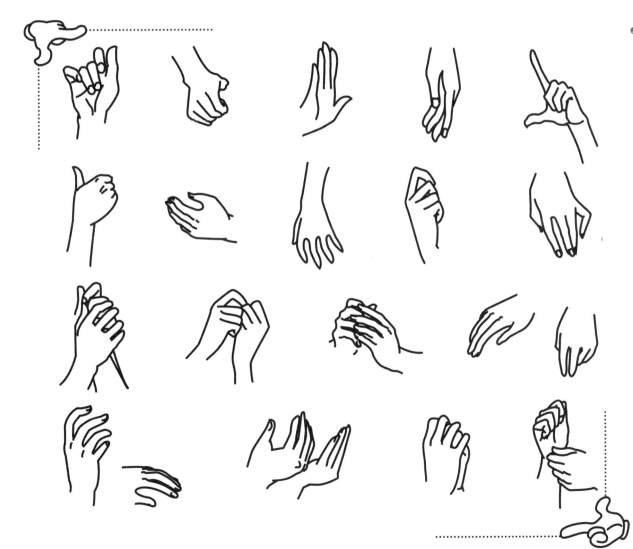

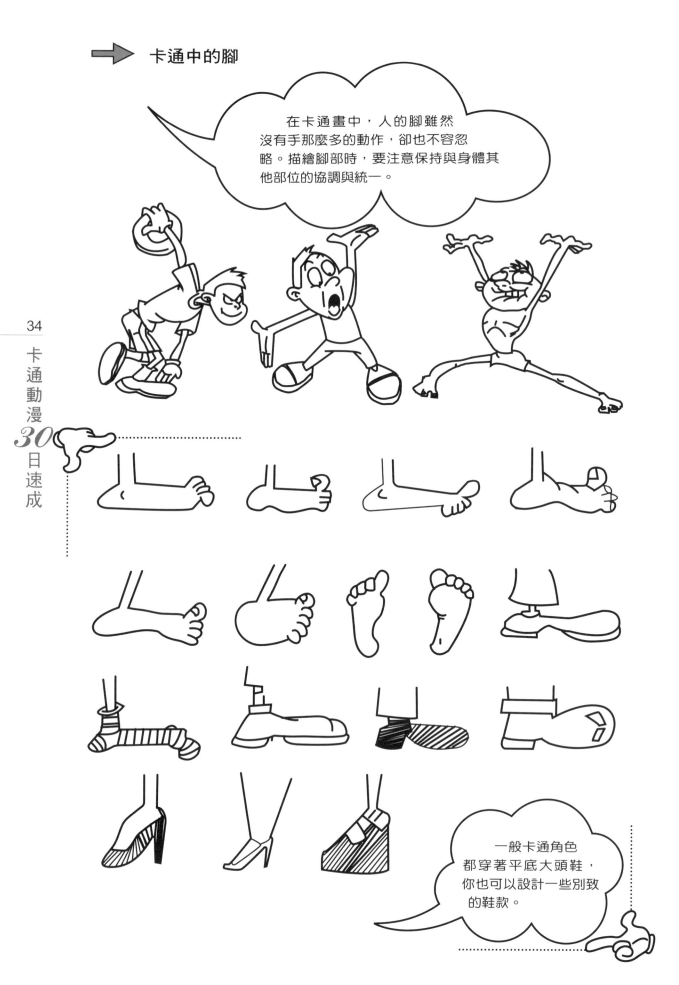

卡通中的腳

在卡通畫中，人的腳雖然沒有手那麼多的動作，卻也不容忽略。描繪腳部時，要注意保持與身體其他部位的協調與統一。

卡通動漫 30 日速成

一般卡通角色都穿著平底大頭鞋，你也可以設計一些別致的鞋款。

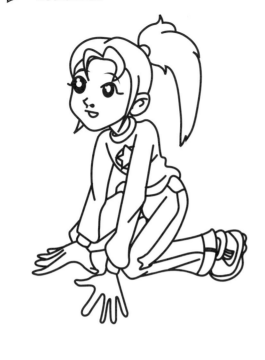

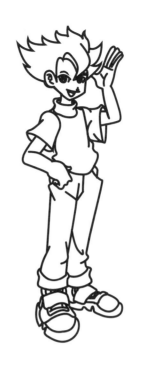

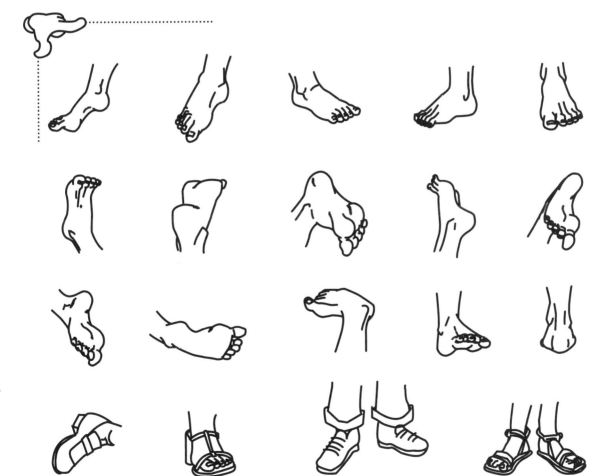

第6天
手和腳的練習

根據圖片將手和腳勾畫出來。

卡通動漫 *30* 日速成

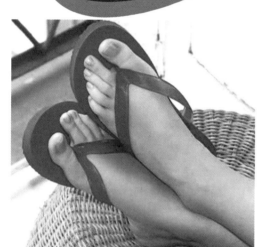

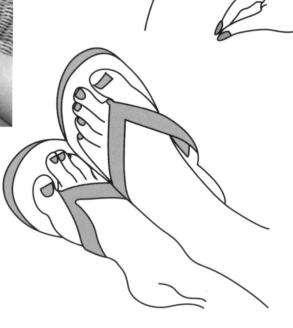

透過真實的照片繪製主要的線條，這樣卡通的手、腳就躍然紙上了。這與兒時的描圖是一樣的！

第7天
人物與動物的表情：
歡笑與吃驚

生活中常有意外的驚喜，如果這些生活點滴能讓我們開懷大笑，就盡情地笑吧！

笑的樣子五花八門，但歸納起來主要有微笑和大笑兩種。卡通人物在微笑時，一般嘴巴不張開，可以用一道嘴角向上揚起的線條來表現。大笑多畫成嘴角向上翹起的張開大嘴，可以根據要求加上牙齒、舌頭，至於眼睛則常被畫成緊閉狀。

➡ 卡通人物的歡笑表情

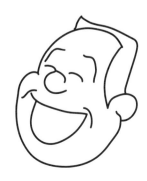
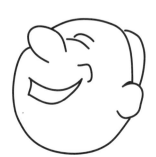
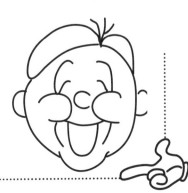

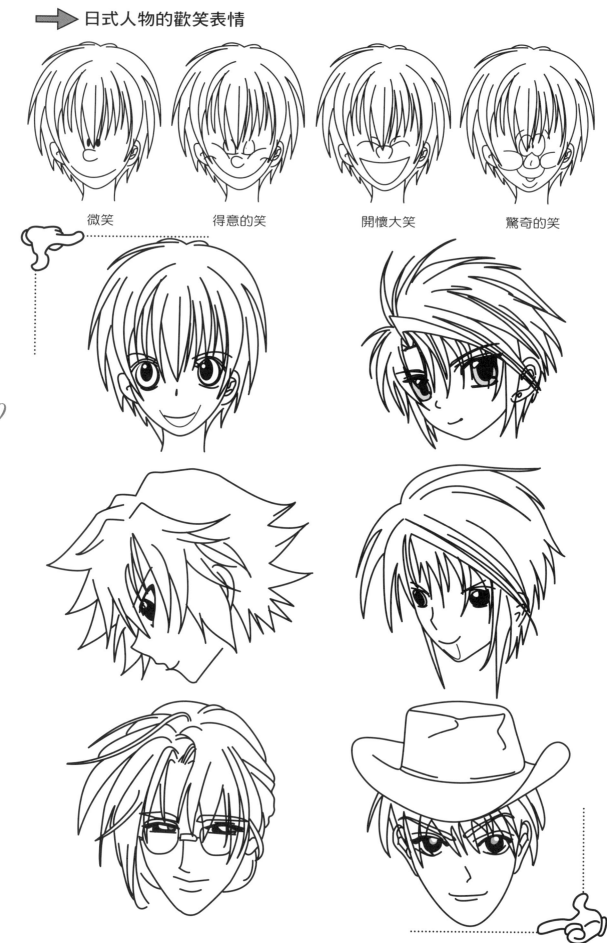

微笑　　　得意的笑　　　開懷大笑　　　驚奇的笑

歡笑要將上下嘴唇打開,盡情地露出牙齒。若是含蓄的笑,就要嘴角向上揚!

驚訝時，眼睛會瞪得圓圓的，呈現
長橢圓形狀。黑眼珠在眼睛的正中央，眉毛高高地飛
舞在額頭上端。嘴巴張大時，臉的下部被拉長；也
可以根據需求畫出舌頭。

吃驚　　　　　　震驚　　　　　　驚嚇　　　　　　驚恐

人物的吃驚表情

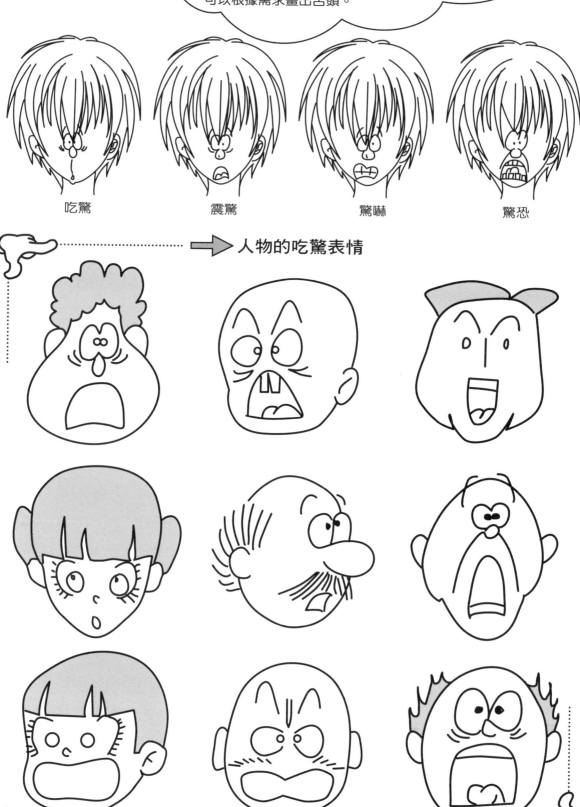

動物的吃驚表情

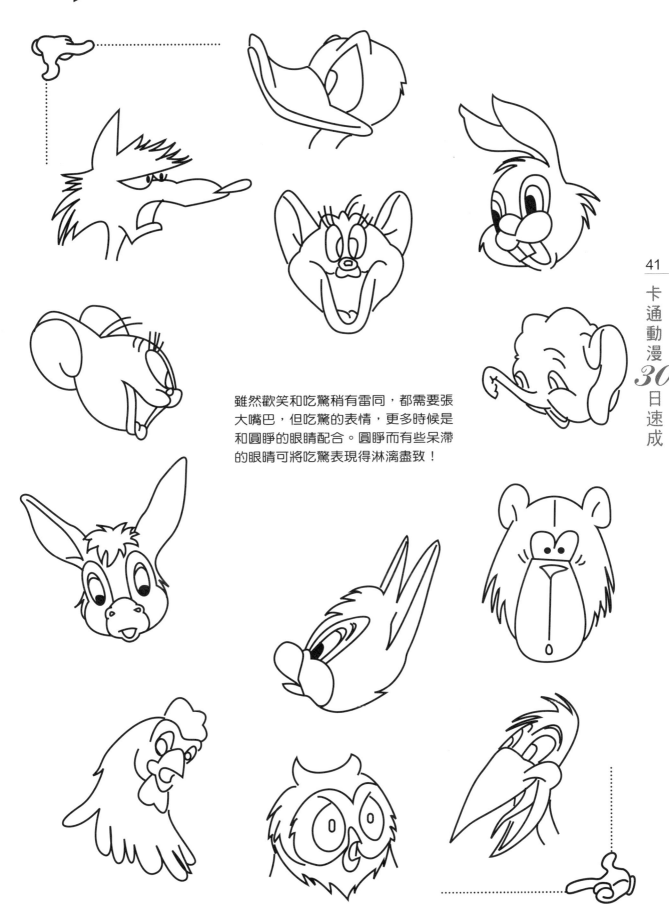

雖然歡笑和吃驚稍有雷同，都需要張大嘴巴，但吃驚的表情，更多時候是和圓睜的眼睛配合。圓睜而有些呆滯的眼睛可將吃驚表現得淋漓盡致！

第7天
歡笑表情的練習

根據圖片將女孩表情勾畫出來，並且轉換為卡通形象。

也許你會說：這不太像嘛？但我們可以被所繪製出來的卡通美女所吸引，這就夠了！其實我們所要達到的目標不是「像」，而是一種表達，希望能將所要的感覺表現出來。

第8天
人物與動物的表情：
憤怒與悲哀

畫得好壞都不足以成
為我們憤怒與悲哀的
理由……

憤怒時，五官的位置會發
生很大的變化，兩條眉毛糾在
一起，或者豎起來，眼睛瞪圓，
嘴角的線條向下，或者牙齒緊
咬，或者斜眼瞪人。

 卡通人物的憤怒表情

暗怒　　　　　　生氣　　　　　　憤怒　　　　　　暴怒

 動物的憤怒表情

動物的表情是很豐富的，經過擬人化的動物表情會更加生動可愛。

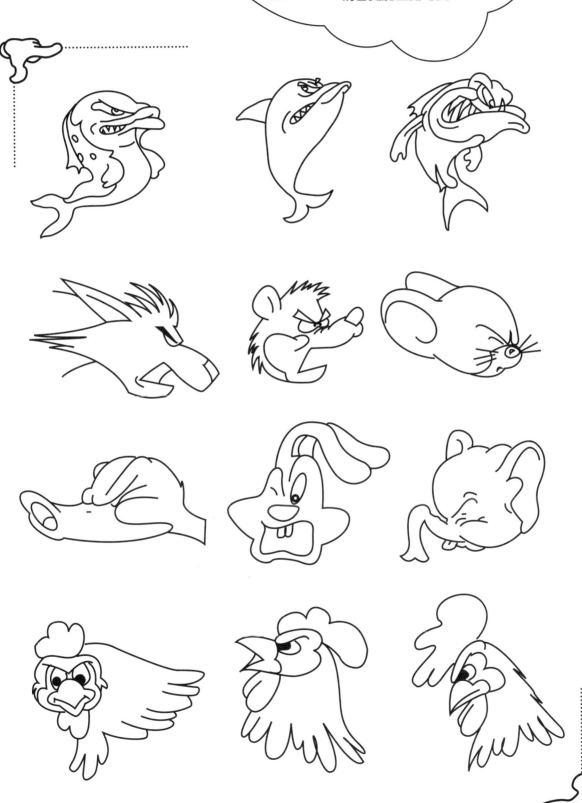

➡ **卡通人物的悲哀表情**

悲哀的樣子有幾種，但悲哀到極限時，會大哭起來。畫悲哀的表情時，眼睛與眉毛往往畫成八字形，從眼外角到嘴外角都呈現下垂狀，嘴可根據需要處理成張開或閉合狀。

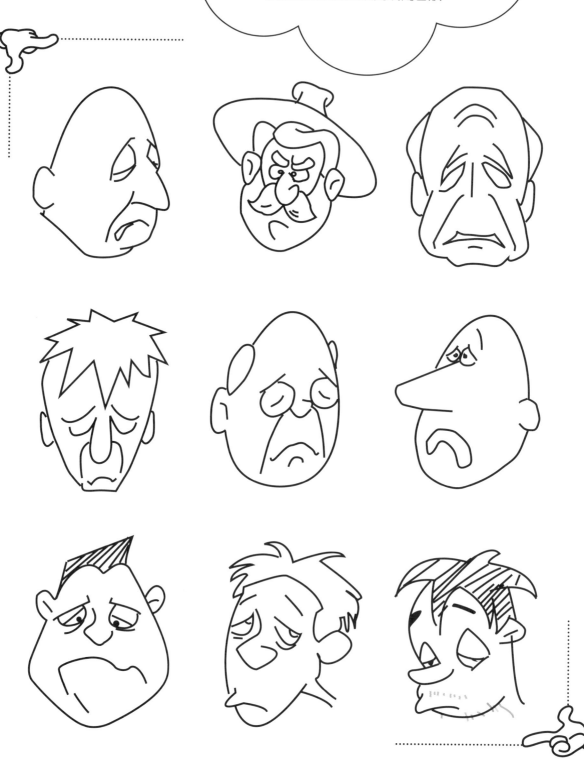

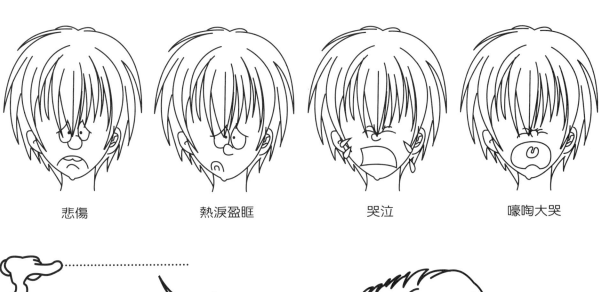

悲傷　　　　　　熱淚盈眶　　　　　　哭泣　　　　　　嚎啕大哭

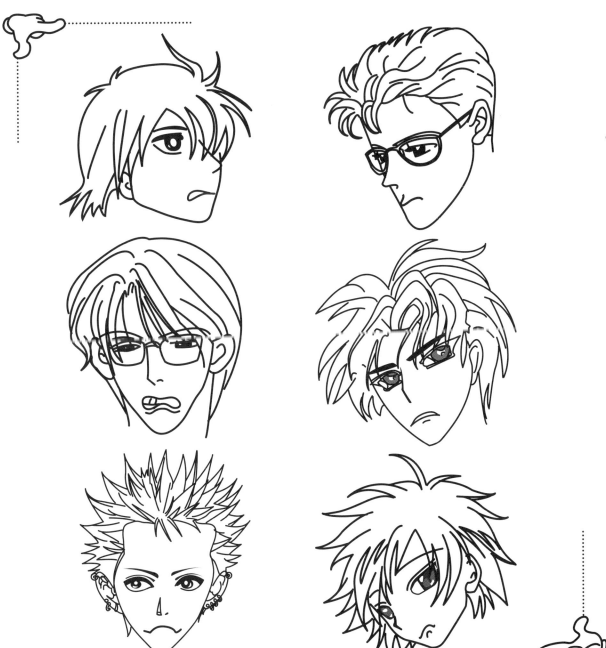

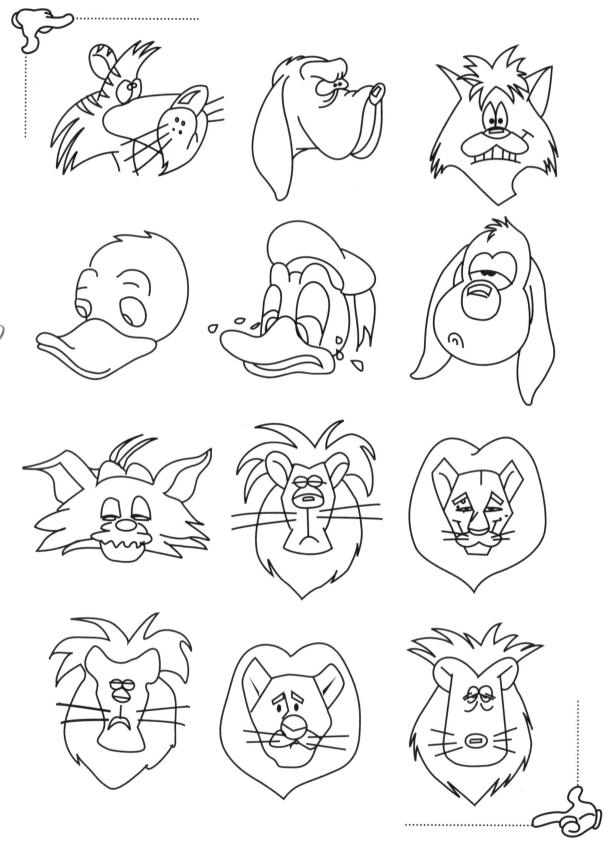

第8天
憤怒表情的練習

根據圖片將女孩表情勾畫出來,並且轉換為卡通形象。

女孩子生起氣來的樣子,
依然可愛!

第9天
人物的比例及動態線

好的身材和比例是需要鍛煉的，如果實在不行，就做個樂觀的人，總會有人欣賞。何況，在卡通的世界裡更需要誇張的體型……

卡通人物的體形與正常人不太一樣，它們多了些誇張與變形，因而也更加有趣。畫卡通人物，首先要瞭解人體的比例與結構，但不能完全按照真實人體的比例結構去畫。看看下方圖例的人體比例，從1:1到1:9，效果都不錯。

➡ 人體比例

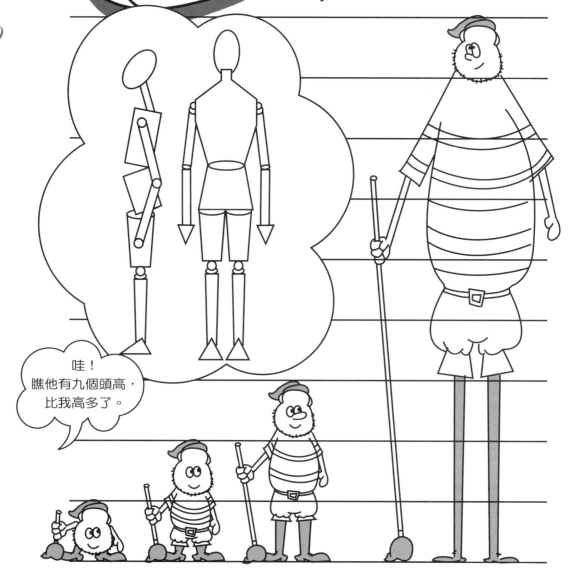

哇！瞧他有九個頭高，比我高多了。

➡️ 人物的體態特徵

正面的基本結構圖

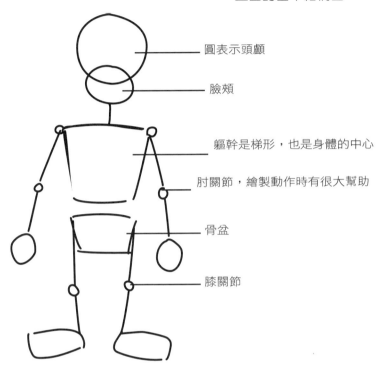

— 圓表示頭顱

— 臉頰

— 軀幹是梯形，也是身體的中心

— 肘關節，繪製動作時有很大幫助

— 骨盆

— 膝關節

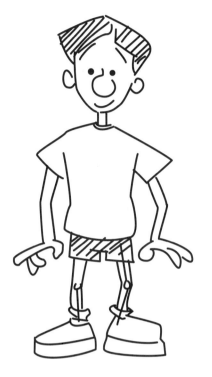

側面的基本結構圖

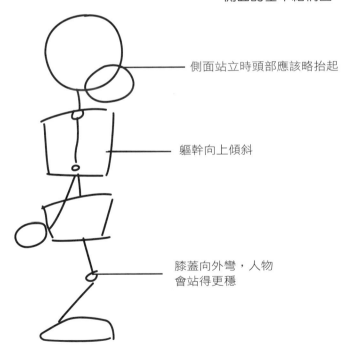

— 側面站立時頭部應該略抬起

— 軀幹向上傾斜

— 膝蓋向外彎，人物
會站得更穩

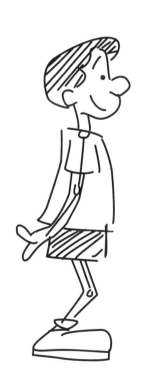

卡通動漫 *30* 日速成

幼童還是有一點嬰兒肥的感覺，所以乾脆把他們的手臂和腿部想像成圓滾滾的香腸。身體應當是圓潤的，不要畫出銳利的稜角。將身體想像成多個圓柱體和球體的結合，注意較近的手比另一隻手位置稍低，手好像一個扇形，這樣手指就不會都一樣長了。離自己近的部分會擋住較遠的部分。

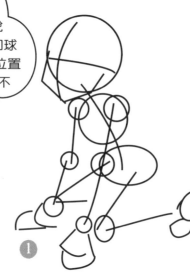

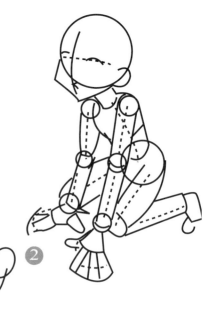

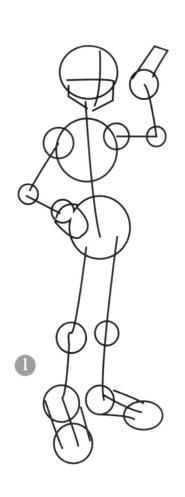

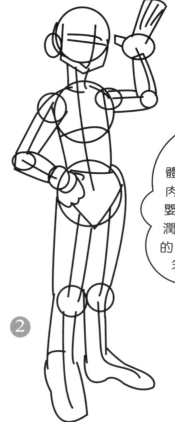

將少年的身體畫成圓柱體，不要畫出任何明顯的肌肉。這個角色還是有一點點嬰兒肥，身體比較柔軟和圓潤；同時肢體語言也是柔和的，還有一點點傻氣，手勢有些笨拙、誇張。

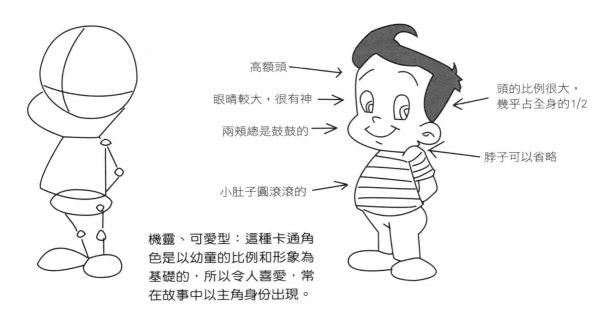

高額頭 →

眼睛較大，很有神 →

兩頰總是鼓鼓的 →

小肚子圓滾滾的 →

頭的比例很大，
幾乎占全身的1/2 ←

脖子可以省略 ←

機靈、可愛型：這種卡通角色是以幼童的比例和形象為基礎的，所以令人喜愛，常在故事中以主角身份出現。

卡通動漫 *30* 日速成

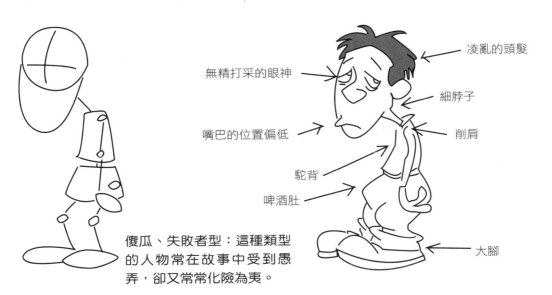

無精打采的眼神 →

嘴巴的位置偏低 →

駝背 →

啤酒肚 →

凌亂的頭髮 ←

細脖子 ←

削肩 ←

大腳 ←

傻瓜、失敗者型：這種類型的人物常在故事中受到愚弄，卻又常常化險為夷。

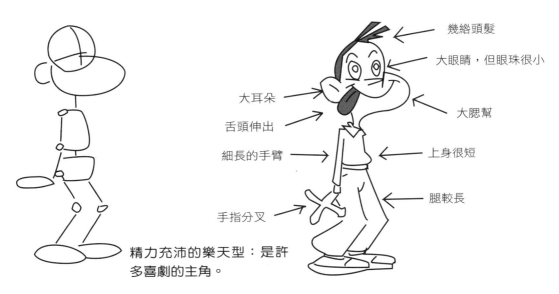

大耳朵 →

舌頭伸出 →

細長的手臂 →

手指分叉 →

幾絡頭髮 ←

大眼睛，但眼珠很小 ←

大腮幫 ←

上身很短 ←

腿較長 ←

精力充沛的樂天型：是許多喜劇的主角。

 動態線

動態線可以很具象地
表現出人物的動作線條，掌握動態線
對人物動作畫法的拿捏有
很大幫助。

卡
通
動
漫
30
日
速
成

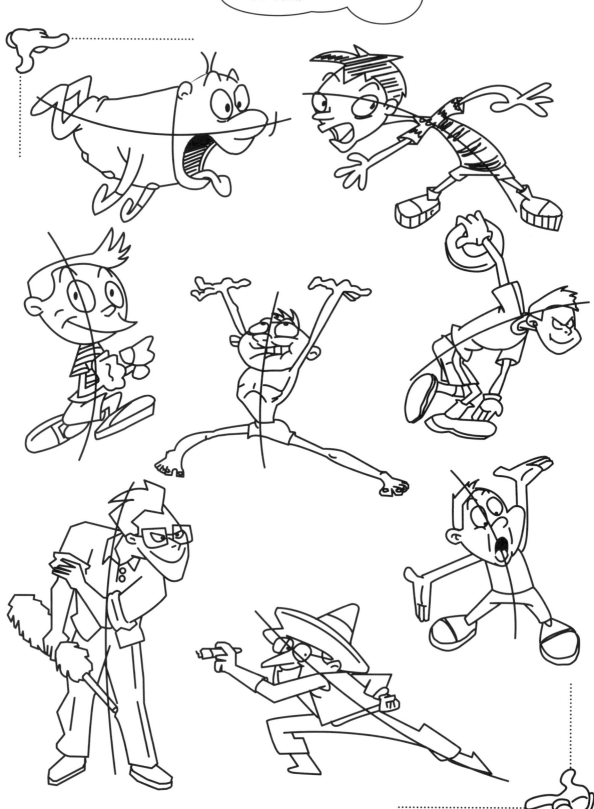

第9天
比例及動態線的練習

根據圖片將人物的輪廓勾畫出來，並標明動態線。

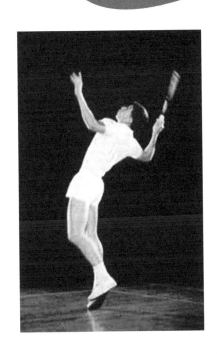

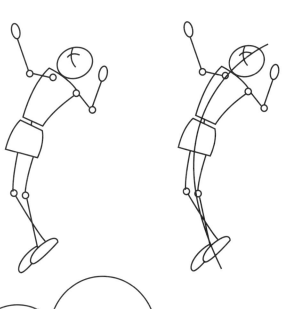

運用圓形、方形、線形很容易就將事物的主體勾畫出來！動態線依據勾勒出的整體方向，直接一筆就能捕捉到位！不難吧！

第10天
人物的動作：
站立、走路、跑步

端正地站立、優美地走路、快速地奔跑，這一切都是生活中常見的情景……

站立是卡通人物最常見的動態之一。通常有兩種基本的姿勢，即"立正"和"稍息"的姿勢。"立正"的特點是人體的重心在兩腿中間；"稍息"的特點是人體的重心在一條腿上。從側面看重心在兩腿的動態時，人體的動態線向前挺，會產生有精神、自信或傲慢的感覺；動態線向後弓時，會有沒精神、沒自信、膽怯的印象。重心在一條腿上的動作給人一種放鬆的感覺。

卡通動漫 *30* 日速成

 站立的動作

 走路的姿勢

走路時，人的手臂前後擺動，與腿的前後交錯方向正好相反。當人的步幅邁到最大時，雙手擺動的幅度也就最大，因為人的雙腿呈現人字形叉開狀，所以身體的高度就下降。當人的雙腿進、到幾乎在一條垂直線上時，雙手的擺動幅度就小，身體的高度就處在最高的狀態。

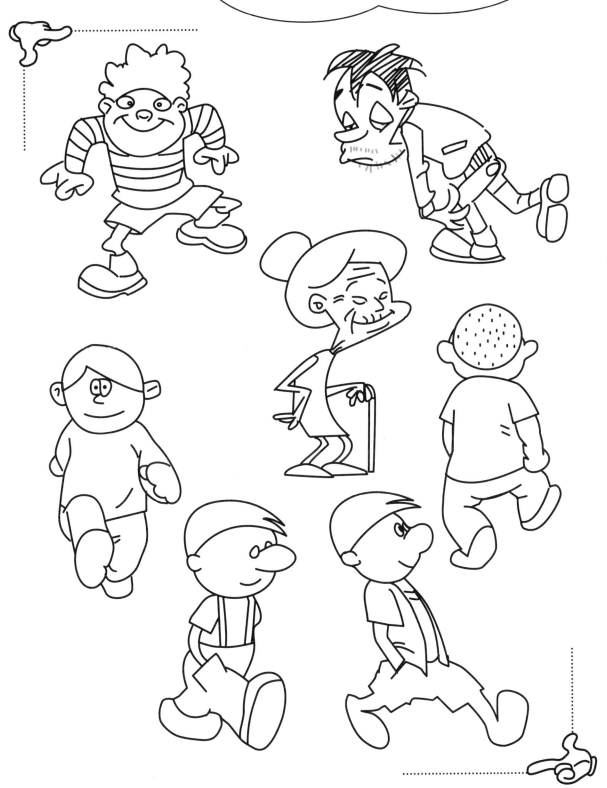

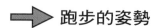 **跑步的姿勢**

與走路不同的是，跑步時，人的雙腳有一個同時
離地的過程。跑步有慢跑、快跑、狂跑等不同狀態。
跑步的速度越快，人的身體就越向前傾。在卡通畫或
卡通片中，人物在狂奔時的動作常被畫成雙手
向前伸，雙腿如車輪般轉動、直到呈現
象徵運動軌跡的流線效果。

卡通動漫 *30* 日速成

第10天
站姿的練習

可愛的女孩……

根據圖片將人物的站立姿勢勾畫出來。

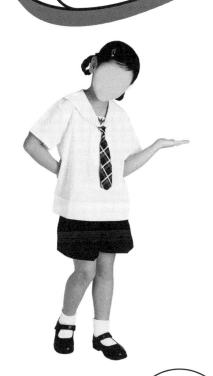

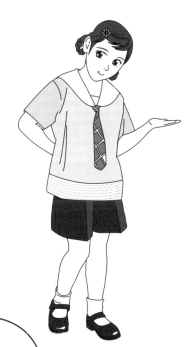

根據原圖勾勒出整體輪廓，然後添加細節，這樣就出現了卡通的形象。在創作的過程中，可在此基礎上進行誇張和變形，使人物更加與眾不同！

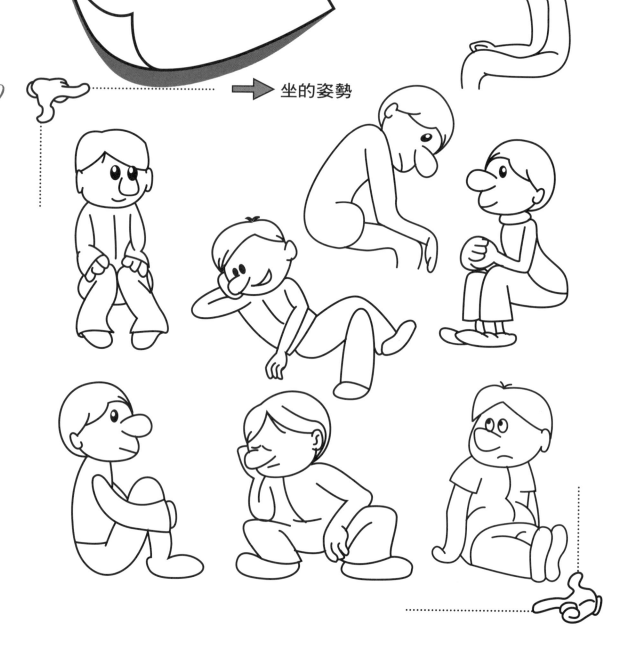

第11天
人物的動作：
坐、跳躍

端正的站立、優美的走路、快速的奔跑，這一切都是生活中時刻都會見到的情景……

坐，也是人物常見的動作之一。不同的坐姿給人不同的感覺。胸脯挺起、雙腳併攏、雙手扶膝的坐姿則顯得放鬆、悠閒、身體前弓、雙肘拄膝、低垂著頭的坐姿給人一種垂頭喪氣的感覺。畫坐的動作，動態線設計顯得十分重要。

➡ 坐的姿勢

 跳躍的姿勢

跳躍也是人物最常見的動作之一。跳躍的過程包括下蹲的動作，跳起的瞬間動作和下落的動作。一般畫跳躍動作時，多選用起跳至落地間的動作。畫跳躍動作時，動態線的設計非常重要。

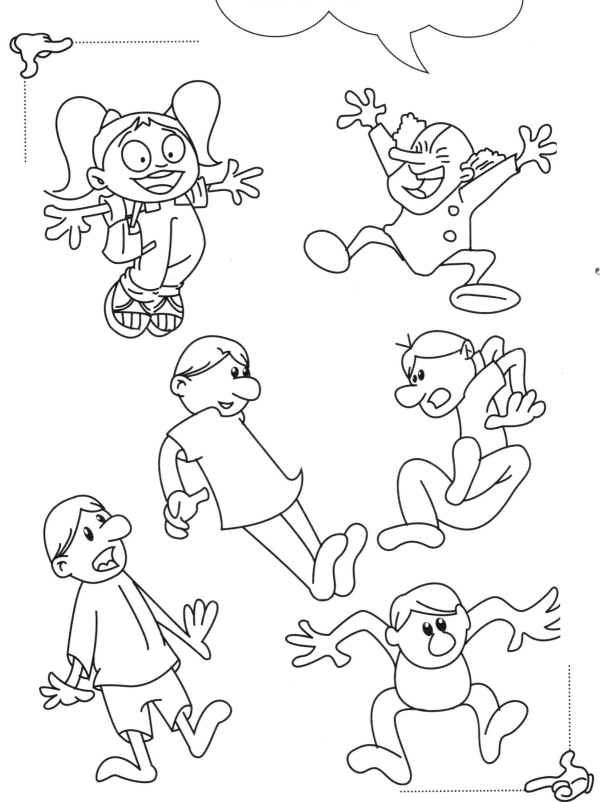

第11天
坐姿的練習

根據圖片將人物的坐姿勾畫出來。

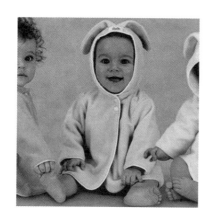

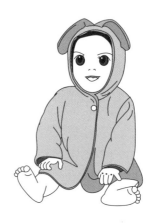

堅持到今天，相信你已經能夠遊刃有餘地勾勒事物的輪廓了。不到五分鐘一定能迅速地完成可愛的兒童。堅持下去，縱然有不完美，關鍵是你肯持續練習，美好的一天就不會遙遠……

第12天
服裝

漂亮的衣服似乎比漂亮的臉蛋更容易吸引目光，在凝視背影時更是如此……

女孩的服飾種類很多，該穿什麼樣的衣服和裙子？怎麼搭配更好看呢？在塑造人物性格的時候，衣服往往也是很重要的一部分。尤其是女孩，在裝飾上也相對較多。

→ 日式少女的服飾

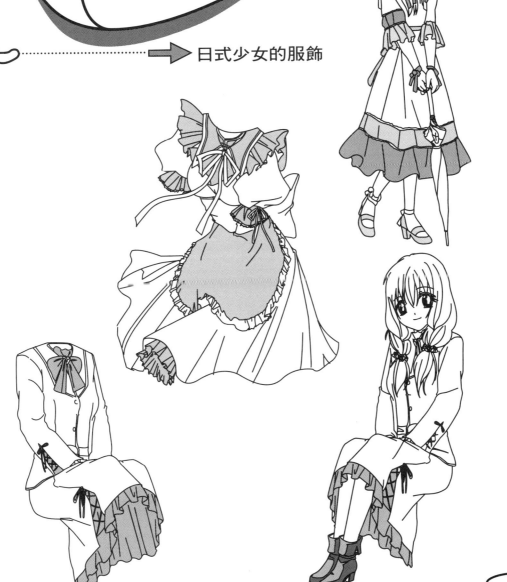

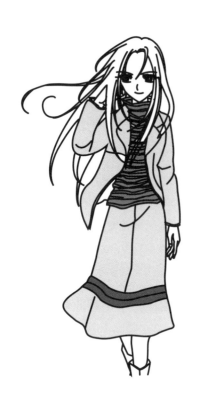

➡ 日式少女的服飾

描繪長裙套裝，要注意裙擺的線條流暢，裙褶則根據擺動的幅度來決定疏密。

卡
通
動
漫
30
日
速
成

卡通男孩的服飾

日式少男的服飾

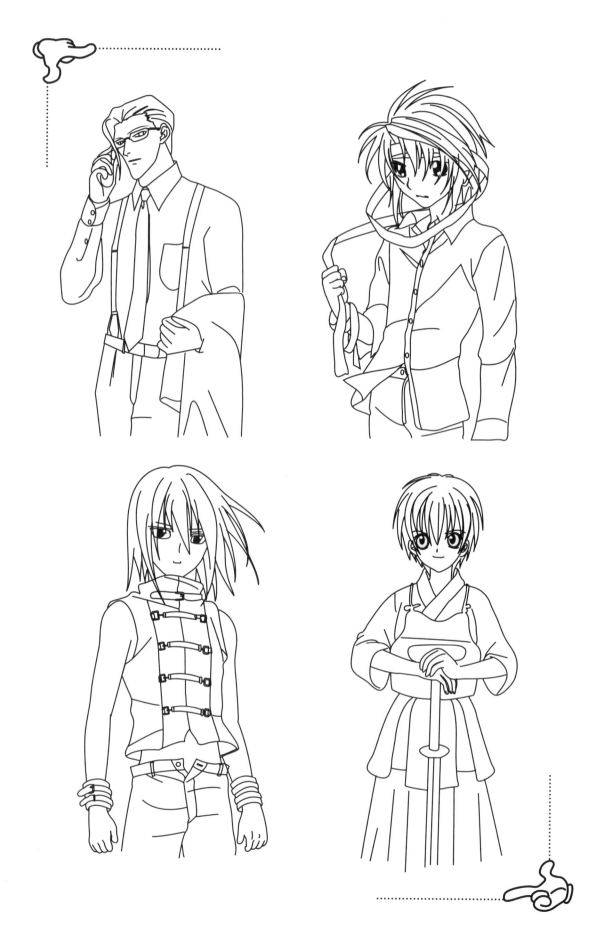

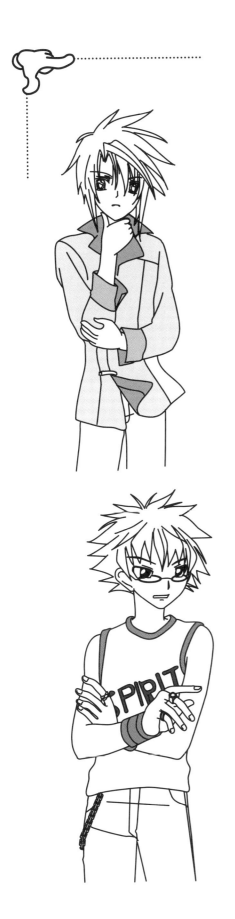

卡通動漫
30
日速成

第12天
服裝的練習

根據圖片將人物的服裝勾畫出來。

卡通動漫 *30* 日速成

無論選擇怎樣的參考圖片，服裝在繪製過程中都相對容易，基本上不需要進行創作上的修改，只要線條簡練、能高度概括物件的主體即可！

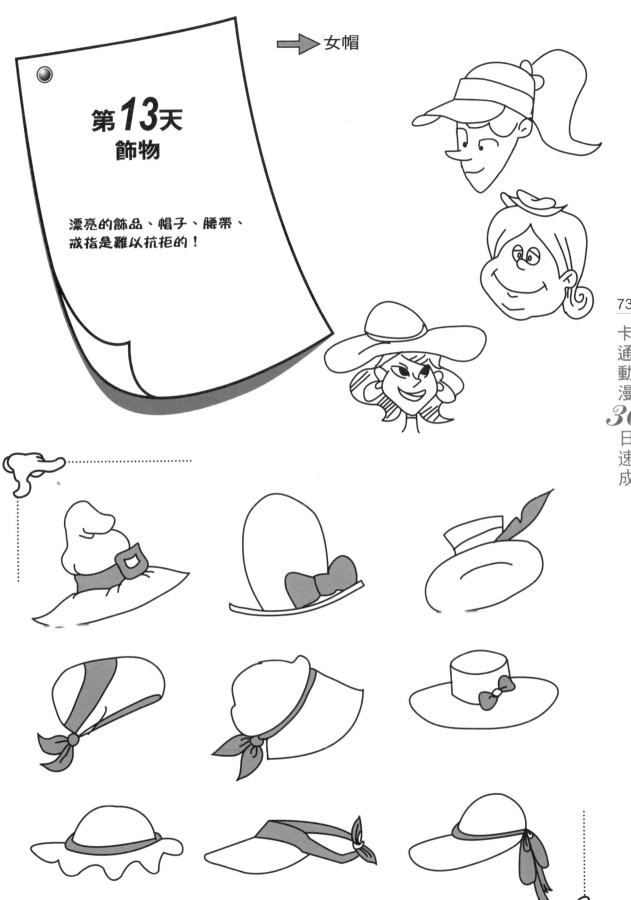

→ 女帽

第13天
飾物

漂亮的飾品、帽子、腰帶、
戒指是難以抗拒的！

➡ 男帽

帽子是服飾配件中非常重要的一部分。從外形上看，有半圓形的、三角形的、筒狀的、盤狀的、有帽沿的、無帽沿的等。畫帽子時要注意帽子與頭部的關係，要畫出戴在頭上的感覺。

卡通動漫 *30* 日速成

 眼鏡

眼鏡的款式特別能反映
出一個人的個性。因此，
在給卡通人物選擇眼鏡的時候，
既要考慮人物的年齡與身份，又要
與整部卡通的風格一致。

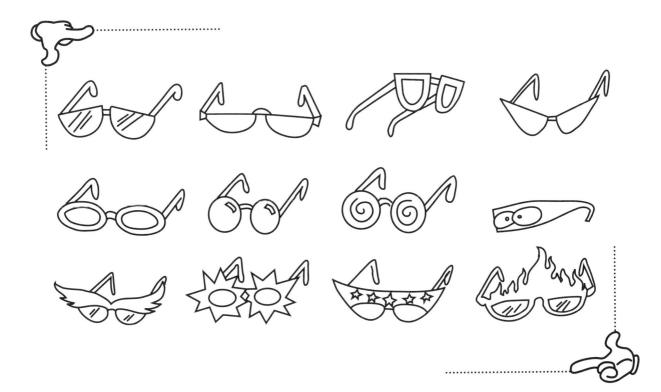

➡ 手環、手鍊

手部的飾物不僅是古代
人物的裝飾，更為現代人所
鍾愛。尤其是在畫科幻卡通人
物時，造型別致的手腕飾物，常
給人一種超越時空的感覺。

卡通動漫
30
日速成

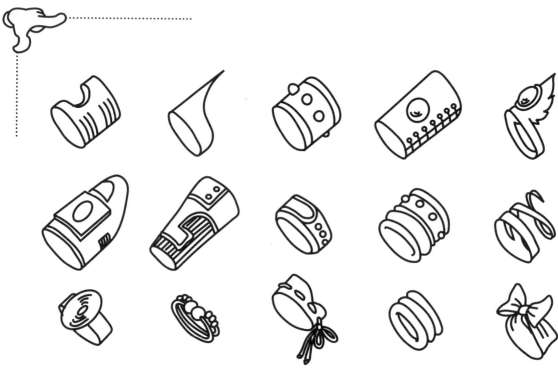

 腰帶

合適的腰飾，既能
使女孩顯得嫵媚動人，
又能使男孩增加帥氣。因此，
在選擇腰飾時，要仔細斟酌。

第13天
飾物的練習

根據圖片帽子勾畫出來。

卡通動漫30日速成

原圖

色塊表現

線條表現

用線條勾出輪廓,用色塊表現圖案,當然還可以用線條直接刻畫帽子中的花紋圖案。

第14天
動物的畫法：
馴鹿和驢

充滿人性的動物世界……

卡通動物在動畫片和卡通書中，是不可少的重要內容。我們對常見的卡通動物形象進行頭部分析，因為這些動物的外形看上去差別很大，但它們的身體與頭部的結構卻是相似的。

 馴鹿的畫法

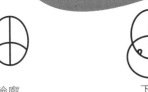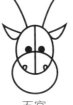

··輪廓　　　　　下巴　　　　　五官　　　　細節部分

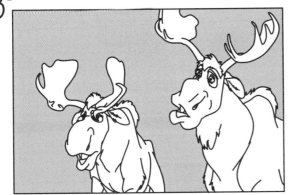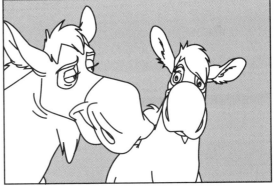

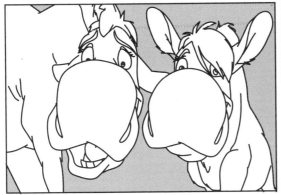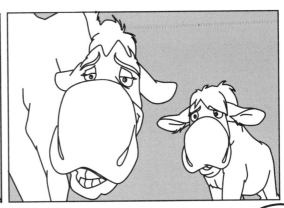

有趣的馴鹿對話圖

卡通動漫 *30* 日速成

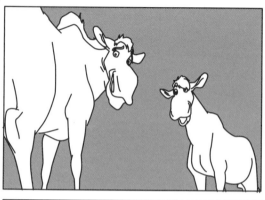

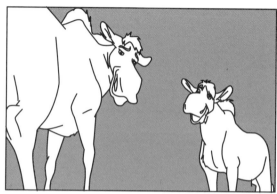

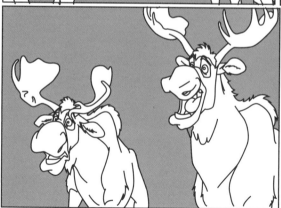

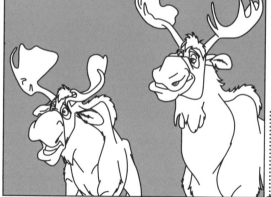

 驢的畫法

畫一個圓

再畫一個橢圓

頭部結構

生動的細節

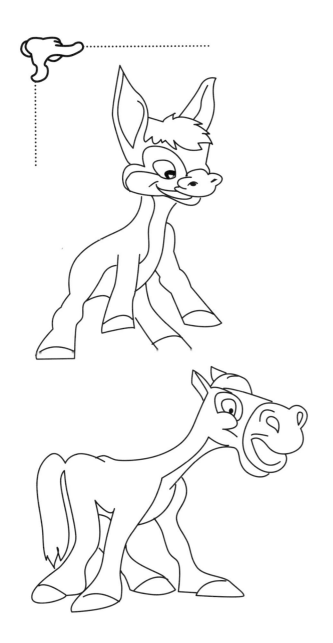

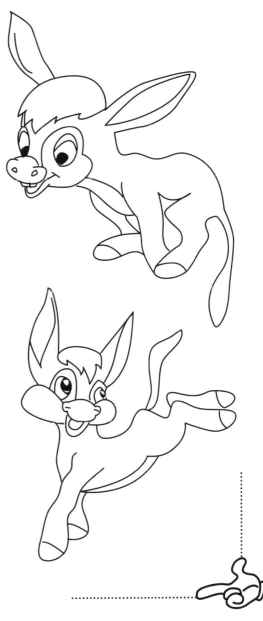

第14天
馬的練習

根據圖片繪製卡通馬。

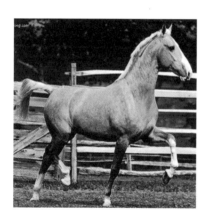

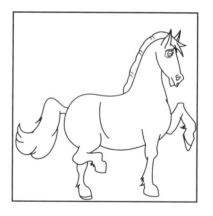

在表現動物毛髮時，一定要參照
頭髮的畫法，多些凹凸，根據起伏
面再添加一些線，就能刻畫出毛髮
的形象。將動物的眼睛擬人化是
最傳神的表達！

第15天
動物的畫法：
狼、虎和獅

充滿人性的動物世界⋯⋯

➡ 狼的畫法

先畫一個圓

再添加一個半圓形

畫出頭部大致的結構

描繪出生動的細節

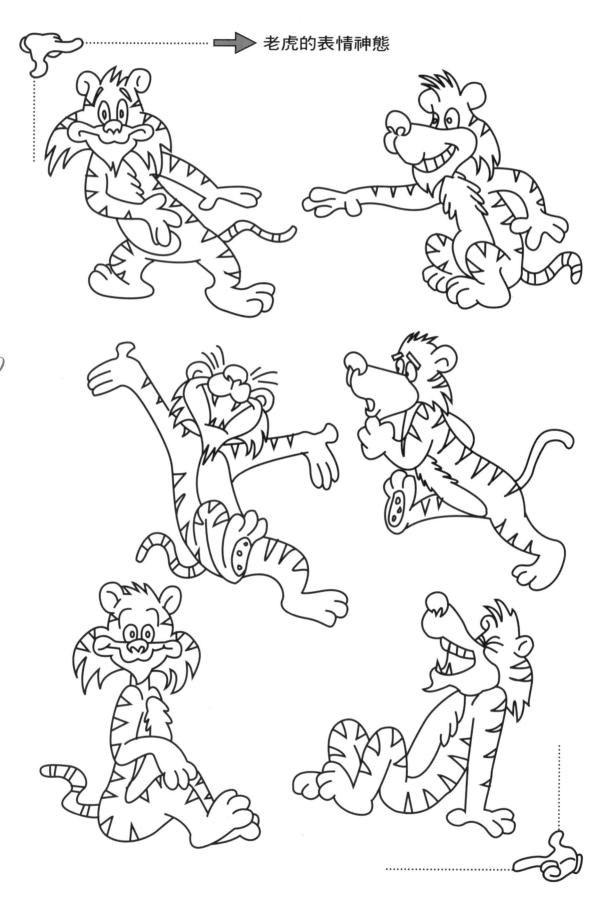

 獅子的畫法

先畫一個花瓶形　再畫出五官位置　　畫出頭部的大結構　　描繪出生動的細節

卡通動漫 **30** 日速成

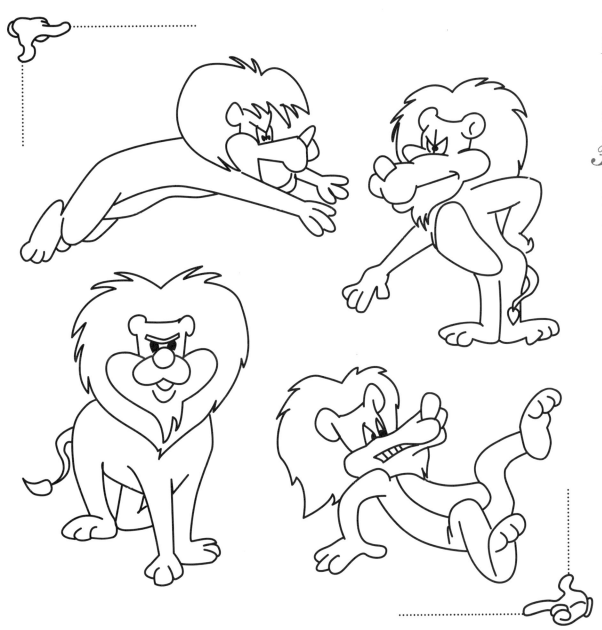

第15天
狼的練習

根據圖片繪製卡通狼。

卡通動漫30日速成

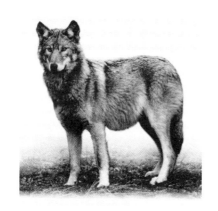

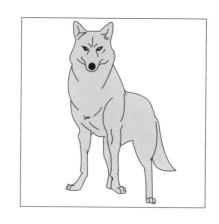

在參照實物進行繪製時,可根據具體的要求進行改編。如改變體態,改變視線等。

第16天
動物的畫法：
兔子、貓和鼠

動物世界的充滿人性化⋯⋯

兔子的畫法

畫一個圓

再畫一個橢圓

頭部結構

生動的細節

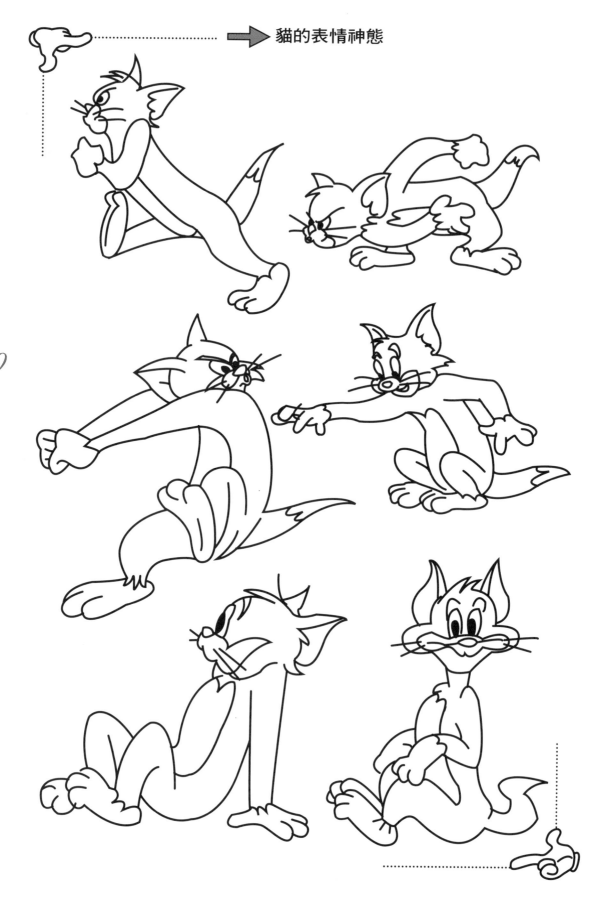

卡
通
動
漫
30
日
速
成

 老鼠的畫法

大耳朵和細尾巴，加上個頭小、動作機靈是老鼠的主要特點。

大致輪廓

下巴

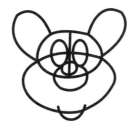

五官

頭部細節

卡通動漫 *30* 日速成

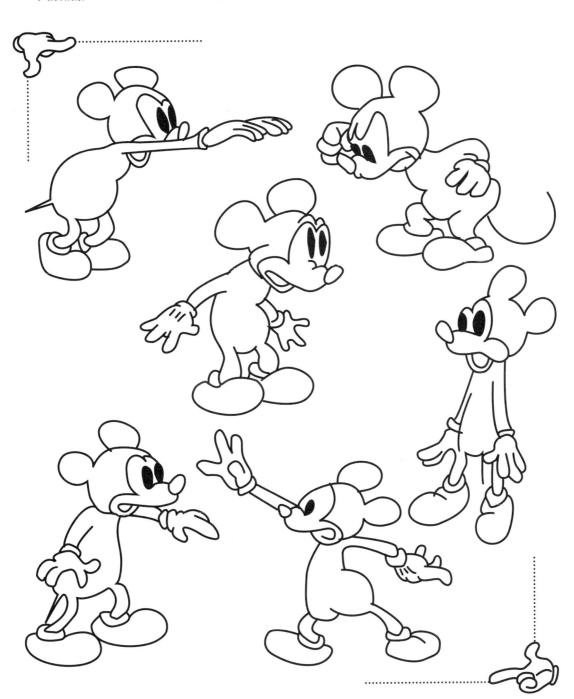

第16天
老鼠的練習

根據圖片繪製卡通鼠。

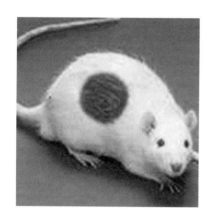

現實世界中的老鼠和卡通世界中的老鼠經過演變,越來越擬人化了,不過當前的這隻卡通鼠貼近真實,但是誇張、變形、人性化的部分還沒有加入。

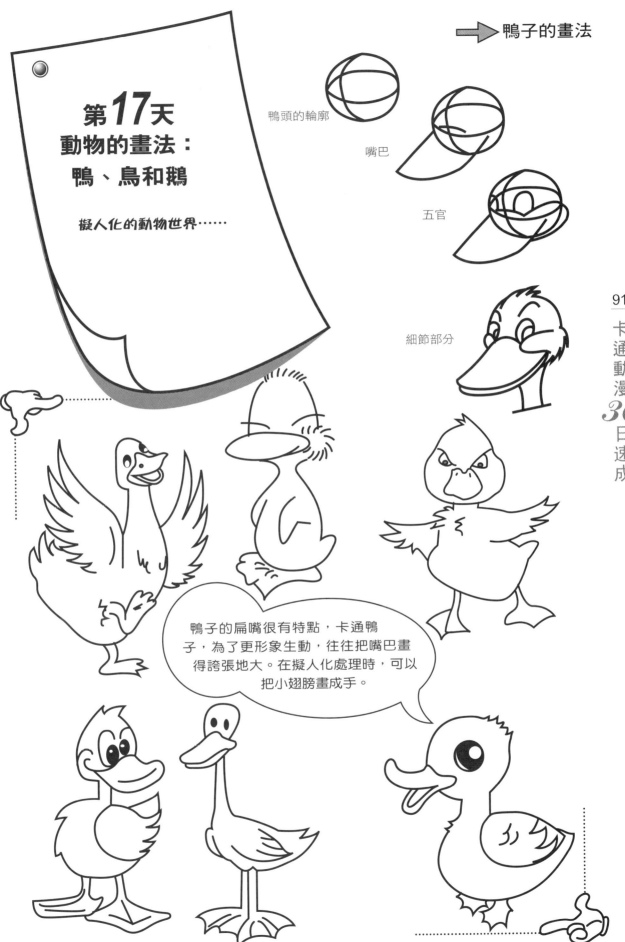

第**17**天
動物的畫法：
鴨、鳥和鵝

擬人化的動物世界……

鴨頭的輪廓

嘴巴

五官

細節部分

鴨子的扁嘴很有特點，卡通鴨子，為了更形象生動，往往把嘴巴畫得誇張地大。在擬人化處理時，可以把小翅膀畫成手。

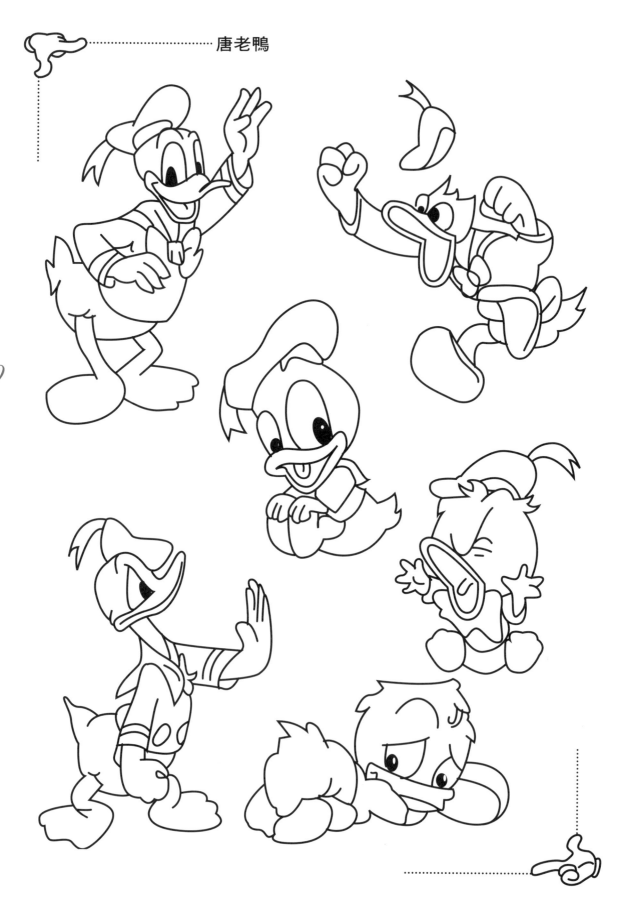

唐老鴨

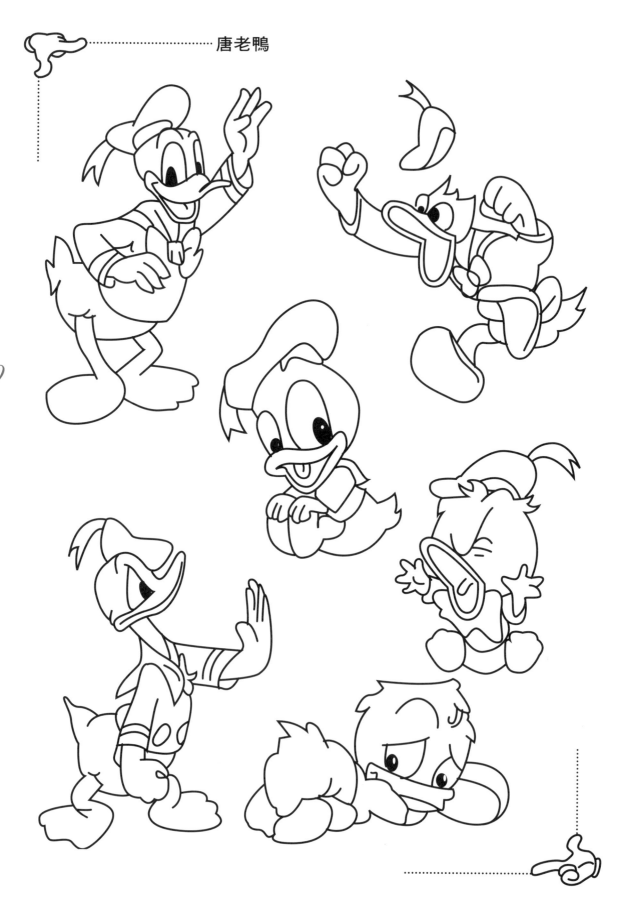

卡通動漫 *30* 日速成

 鳥的畫法

鳥兒的嘴和翅膀是很有特點的，現在以啄木鳥為例來學習怎麼畫鳥。

細長的鳥頭和鳥嘴

張著的嘴

五官

細節部分

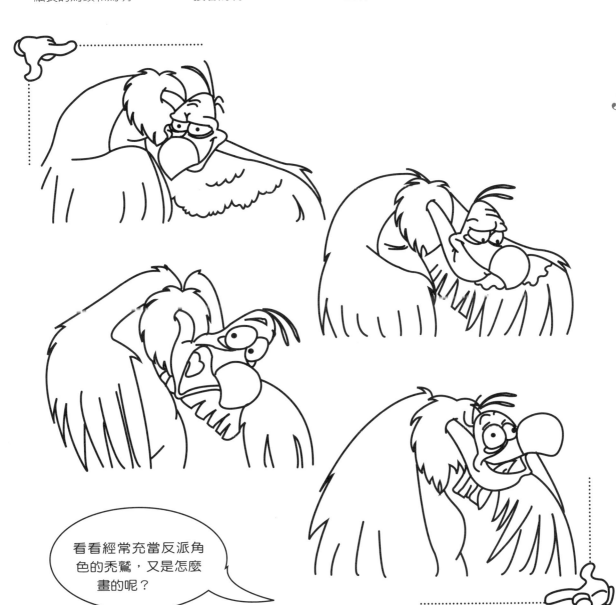

看看經常充當反派角色的禿鷲，又是怎麼畫的呢？

各種神態的禿鷲

卡通動漫 *30* 日速成

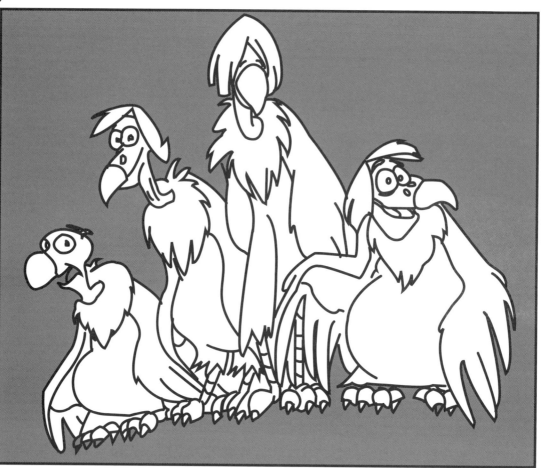

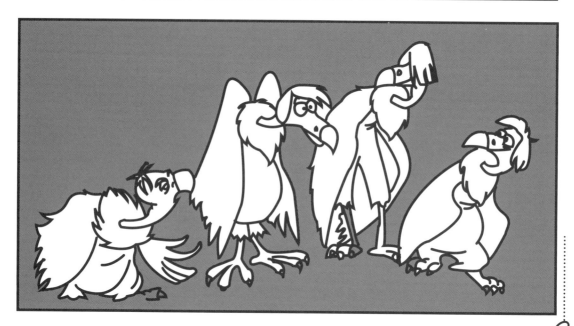

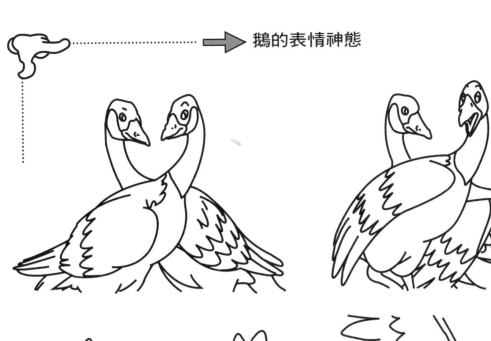

鵝的表情神態

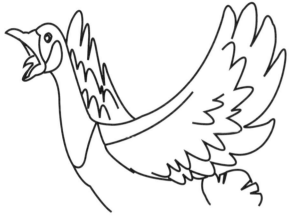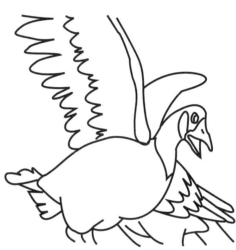

鵝也是經常出現在卡通
畫中的禽類動物，翅膀要
比飛禽類的大許多。飛行
時不像鳥的動作那麼飄逸
優美而顯得有些急促。

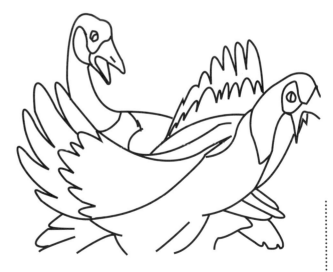

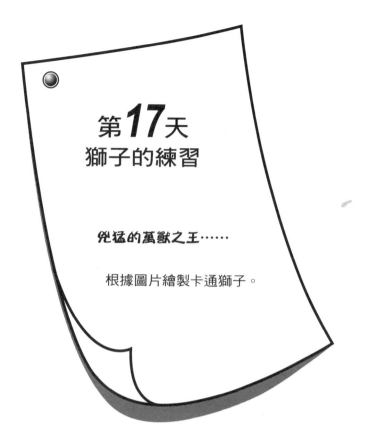

第17天
獅子的練習

兇猛的萬獸之王……

根據圖片繪製卡通獅子。

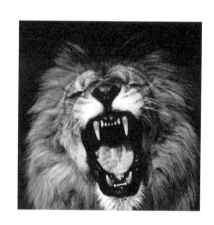

張著大嘴似乎在打哈欠！
並未有兇猛的感覺，但表情
很生動！

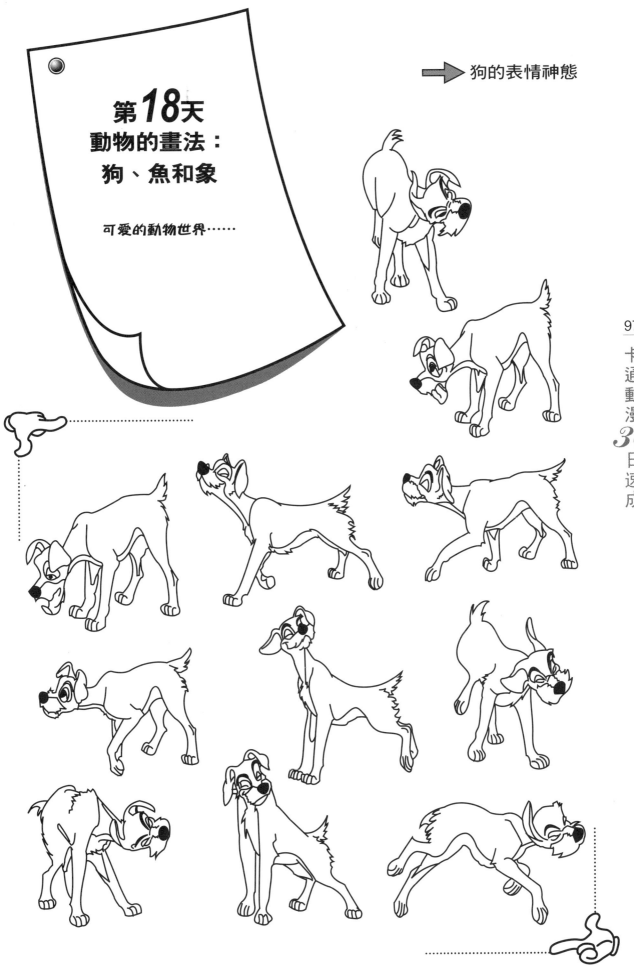

第18天
動物的畫法：
狗、魚和象

可愛的動物世界……

➡ 狗的表情神態

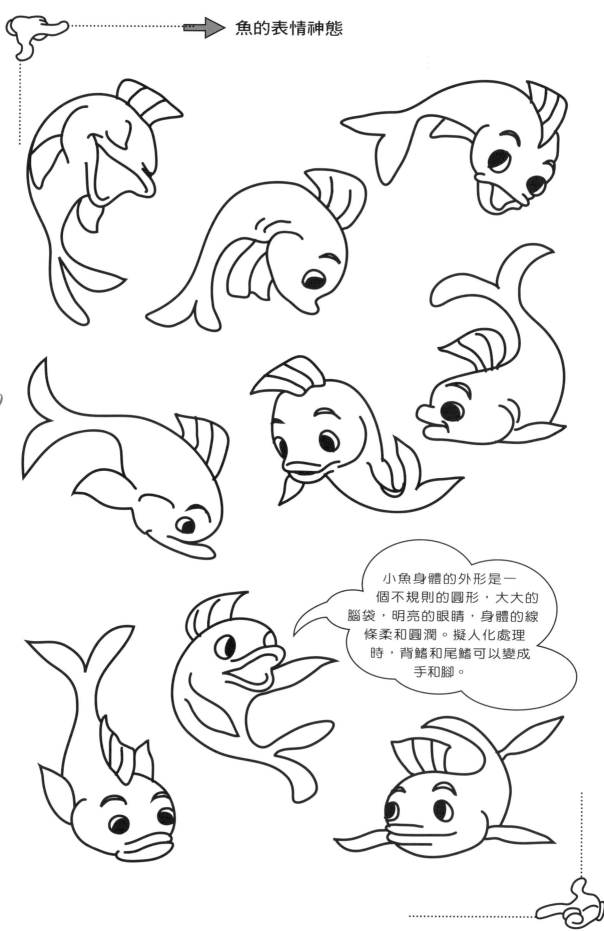

魚的表情神態

卡通動漫 *30* 日速成

小魚身體的外形是一個不規則的圓形，大大的腦袋，明亮的眼睛，身體的線條柔和圓潤。擬人化處理時，背鰭和尾鰭可以變成手和腳。

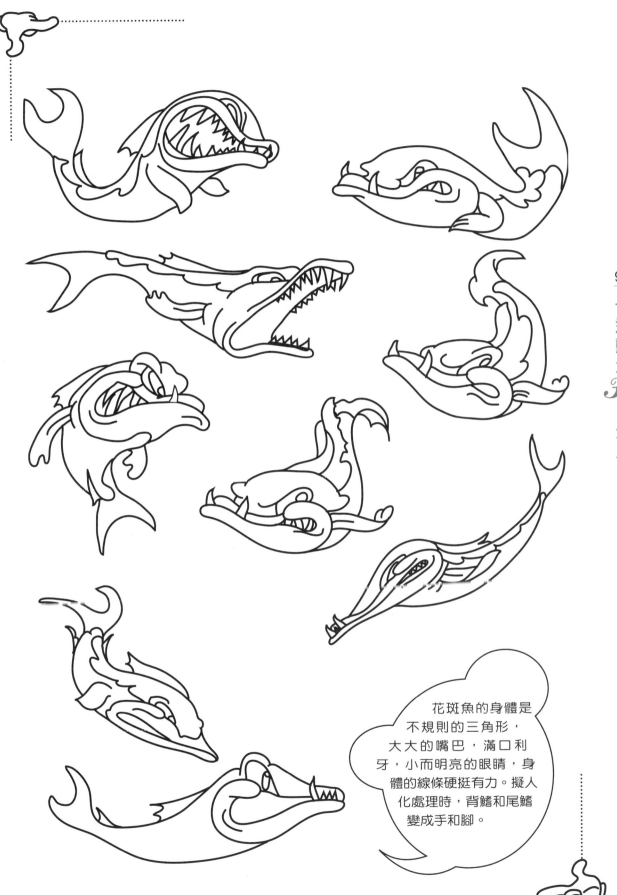

花斑魚的身體是不規則的三角形，大大的嘴巴，滿口利牙，小而明亮的眼睛，身體的線條硬挺有力。擬人化處理時，背鰭和尾鰭變成手和腳。

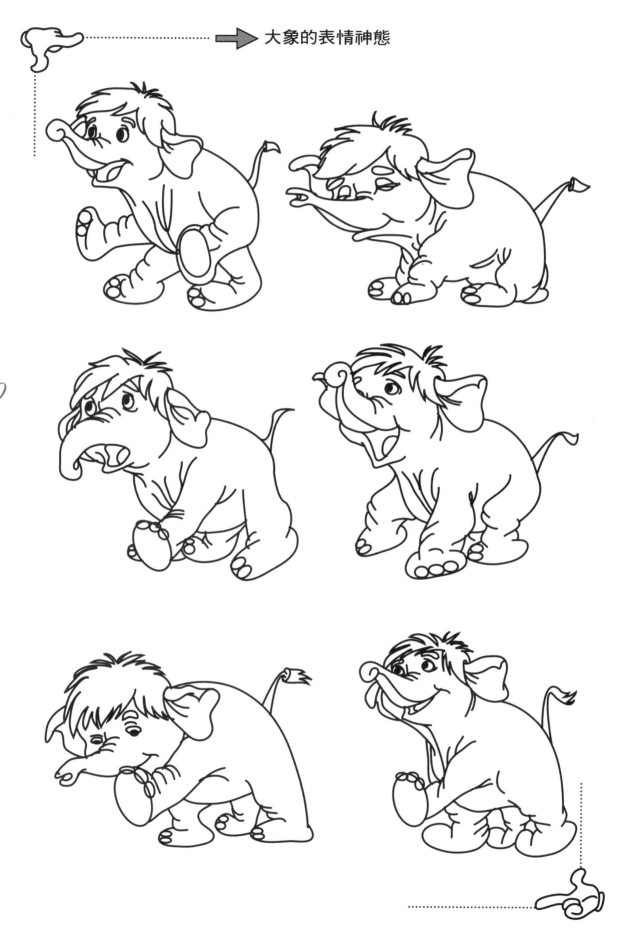

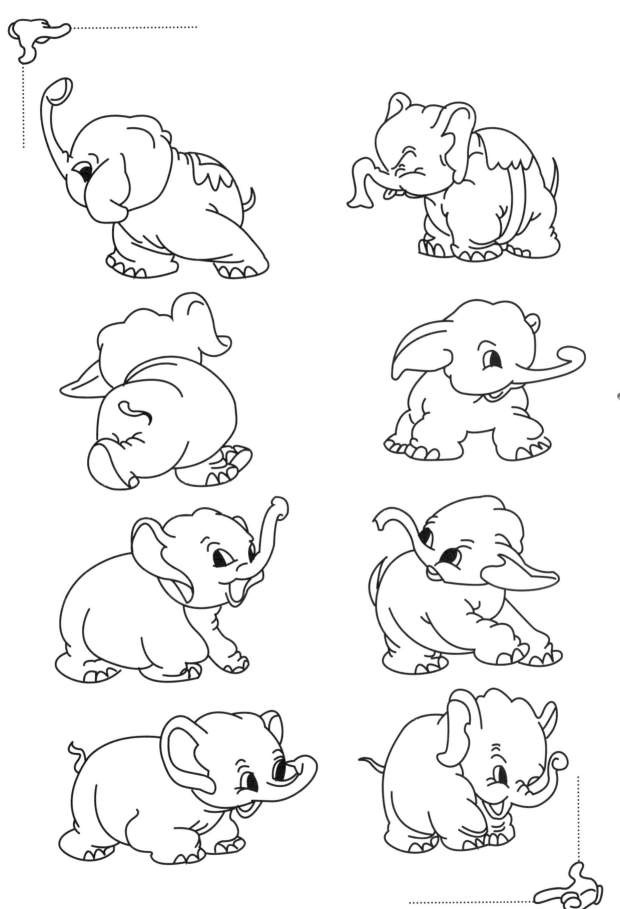

卡通動漫 **30** 日速成

第18天
海豚的練習

優美的躍姿……

根據圖片繪製卡通海豚。

卡通動漫 *30* 日速成

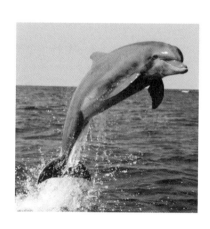 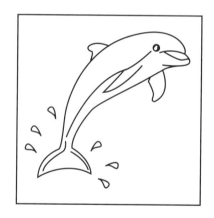

簡單的線條就能刻畫出動物的形態，只要加上一些周圍場景的細節就更顯生動！此圖中的水花就將畫面表達得更有動感！

第19天
植物的畫法

樹影婆娑、花朵絢爛……

→ 樹的畫法

卡通動漫 *30* 日速成

樹的種類繁多，樹葉、樹幹的生長形態各異，樹紋也各有的特徵，山石因各種地貌的不同，形成山的形狀及石紋肌理也不同。畫的時候要從總體感覺入手，找出規律性的紋理變化加以描寫。

卡通動漫 **30** 日速成

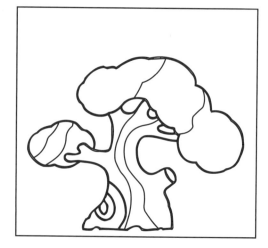
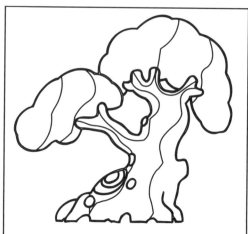

➡ 花的畫法

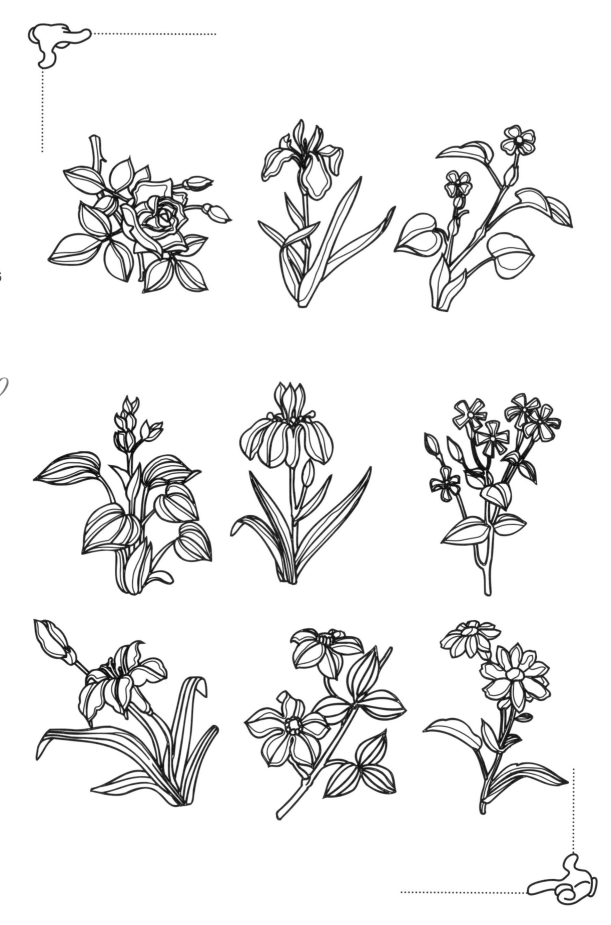

第19天
樹的練習

與其千方百計地想像樹冠的形狀，不如走近大自然去拍照……

根據圖片繪製卡通樹。

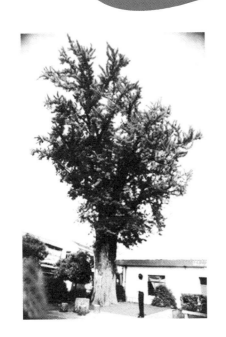

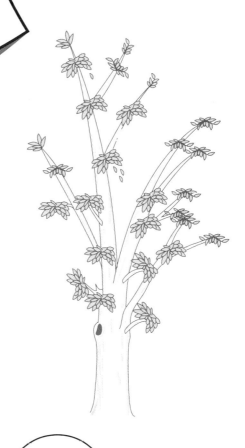

樹冠變化萬千，你無法在自然界找出兩顆完全一樣的樹。參照前面的表現形式，我們就可以很快畫出卡通中的樹來。通過不斷地繪製，你會慢慢形成自己的風格，脫離舊有畫法的約束！

第20天
天空、大地的畫法

藍天上白雲朵朵，
向遠方的大地延伸……

→ 天空和大地

一條弧形將天地分隔，上面的白雲，通過不斷相連的曲線閉合而成。絲絲屢屢的線段構成大地的溝壑。

1 裂開的大地
2 綿延山坡
3 天空白雲

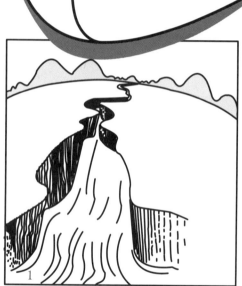

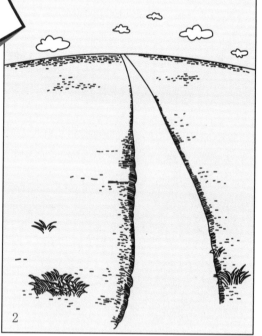

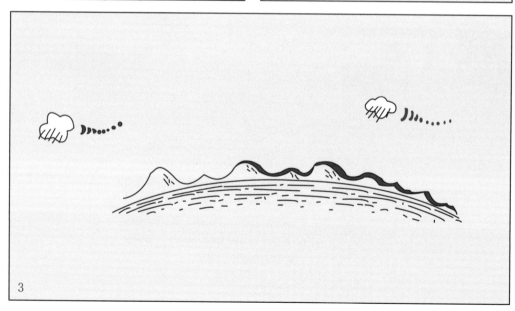

4 小山丘
5 白雲飄飄
6 草原
7 蜿蜒的公路

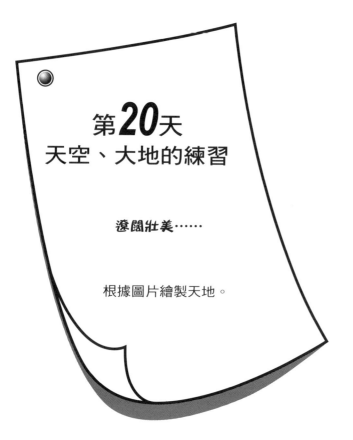

第20天
天空、大地的練習

遼闊壯美……

根據圖片繪製天地。

卡通動漫 *30* 日速成

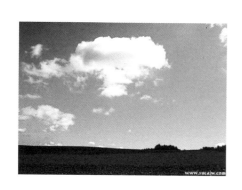

無論何時,你都可以利用今天所學的方式處理所有的雲朵效果。當你可以駕馭這些技巧時,一定就能超越這種形式而出現新的表達方法。

第21天
房屋的畫法

古老的城堡、
現代的建築……

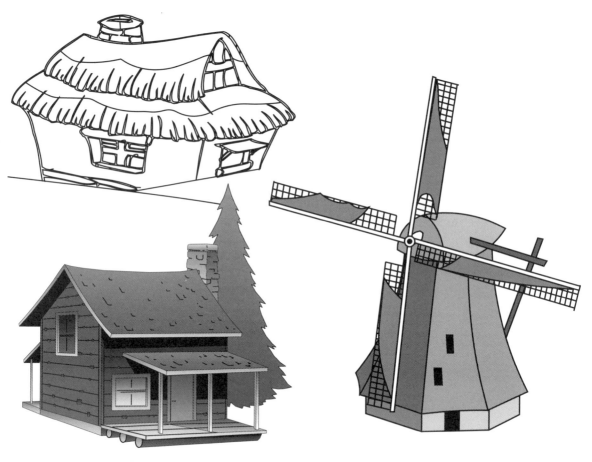

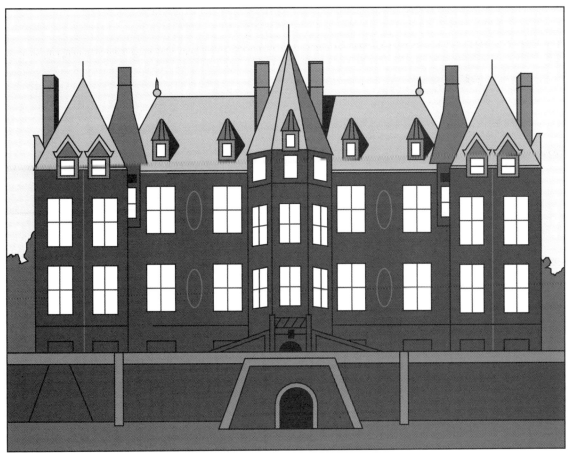

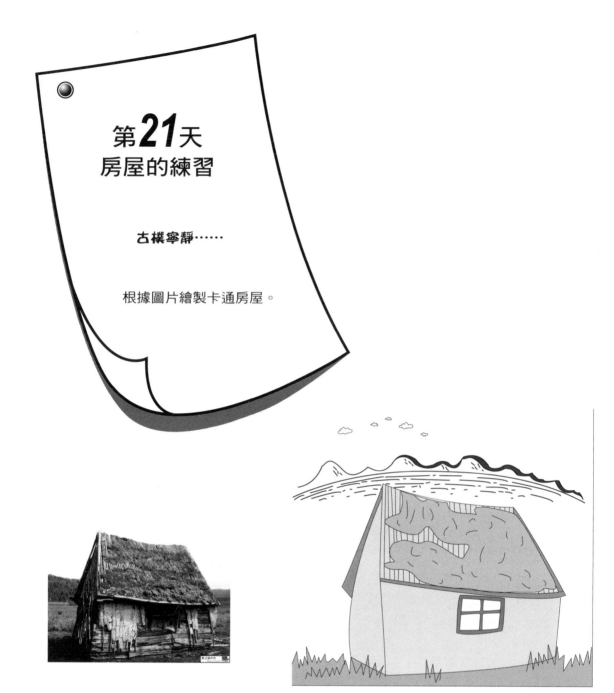

第**21**天
房屋的練習

古樸寧靜……

根據圖片繪製卡通房屋。

所有的想像均來自生活，來自我們的所見所聞所聽，當想像枯竭時，就去大自然，去圖書館，走進朋友圈子……人類的世界會有許多感動。

第22天
山與島嶼的畫法

溝壑萬千、
神秘幽靜……

在卡通漫畫中，山的畫法
很多，比如光禿禿的山，或懸崖峭
壁，簡單的線條和不同層次的顏
色對比，可近可遠。

➡ 山的畫法

卡通動漫
30日速成

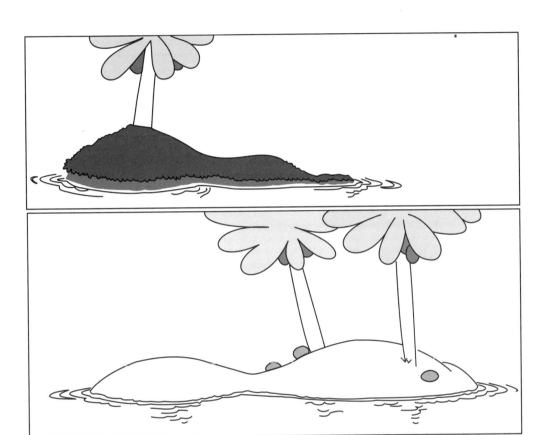

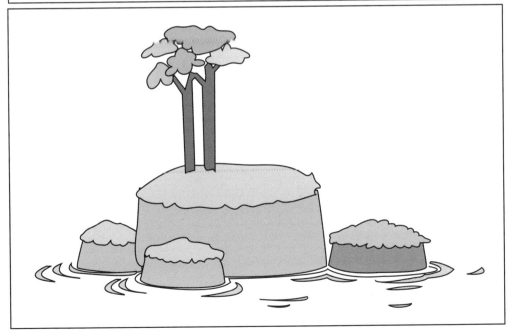

第22天
山脈的練習

天高雲淡……

根據圖片繪製卡通山脈。

擁抱大自然，那裡總會給我們許多靈感。卡通圖真的很簡單，只要你喜歡，拿起筆，從勾勒事物的線條開始，馬上就會看到效果。

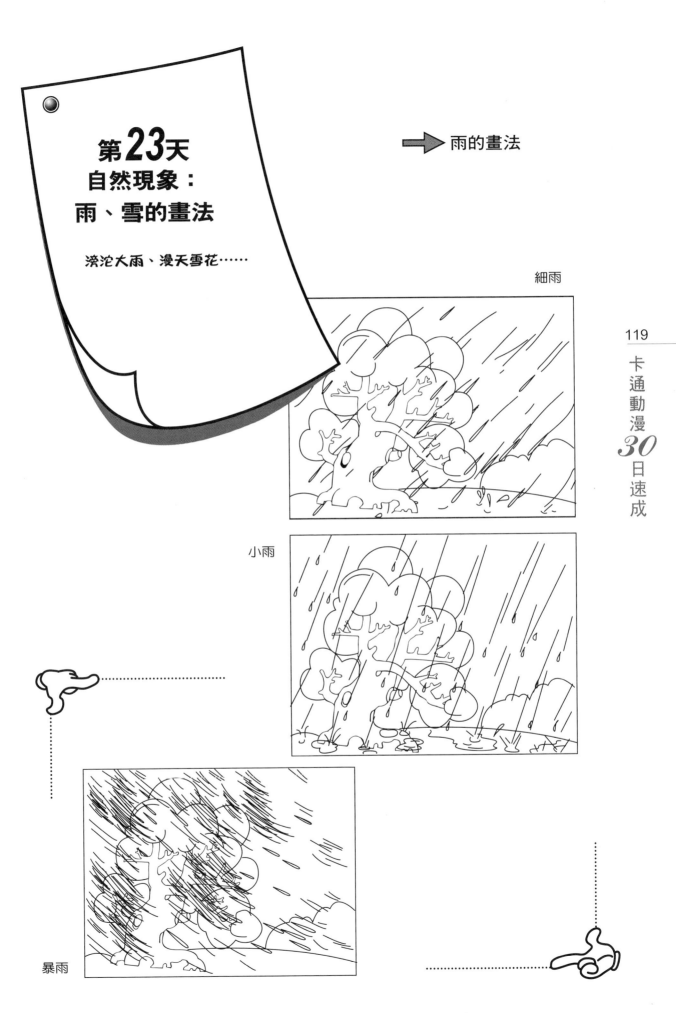

第23天
自然現象：雨、雪的畫法

滂沱大雨、漫天雪花……

雨的畫法

細雨

小雨

暴雨

➡️ 雪的畫法

卡通動漫 *30* 日速成

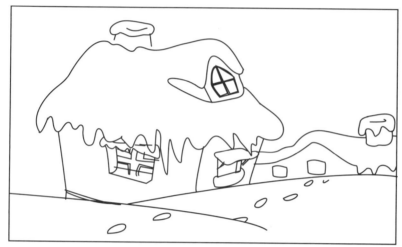

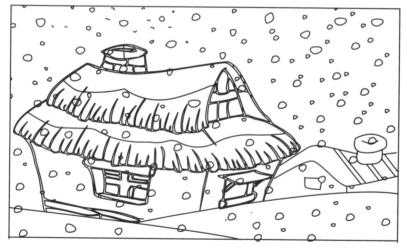

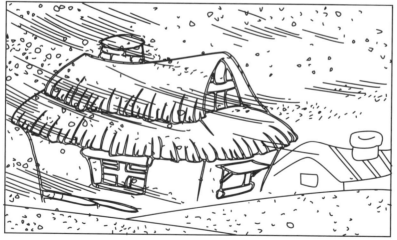

卡通畫中的雪景能營造出一種特有的氣氛。常見的雪景有雪後景、大雪和暴風雪。

雪後景：雪後景安靜祥和，空中沒有一絲雲彩，雪的渾厚簡潔、渾圓的線條與被覆蓋下的房屋形成對比。

大雪：雪花均勻但不生硬地佈滿天空。為了畫出空間感，可以把雪花畫成大小有別的樣式。

暴風雪：雪花不太均勻地佈滿天空。在雪花間畫出一些表示速度與風的線條，能增加畫面的動感。

第23天
雪的練習

飄渺的雪景……

根據圖片繪製下雪的場景。

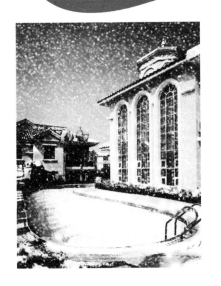

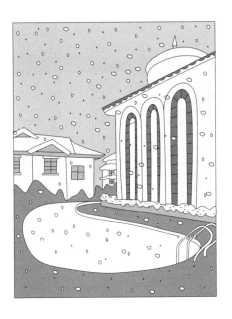

繪製飄落的雪花時，要有耐心，如果你喜歡飄雪的日子，每片雪花都有回憶……不知不覺中雪花就鋪滿了畫面，若使用軟體繪圖就更方便了，適時發進行複製，但切記不要露出重複的痕跡！

第**24**天
自然現象：
雷電與煙霧的畫法

電閃雷鳴、濃煙滾滾……

➡ **雷電的畫法**

閃電是打雷時發出的一種強光。通常多以兩種形式進行繪製。第一種，在畫面上可以直接畫出樹枝形或圖案形的閃電。第二種，靠不同明度的畫面反覆切換，產生閃電的感覺。

煙是物體燃燒時的一種有色氣體，除了常見的煙囪、煙塵、汽車排氣外，還經常被用來表現速度。

➡️ **煙霧的畫法**

以下是一組汽車駛過時，產生煙霧的畫面：

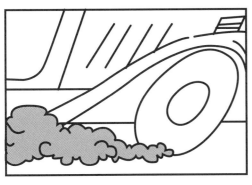

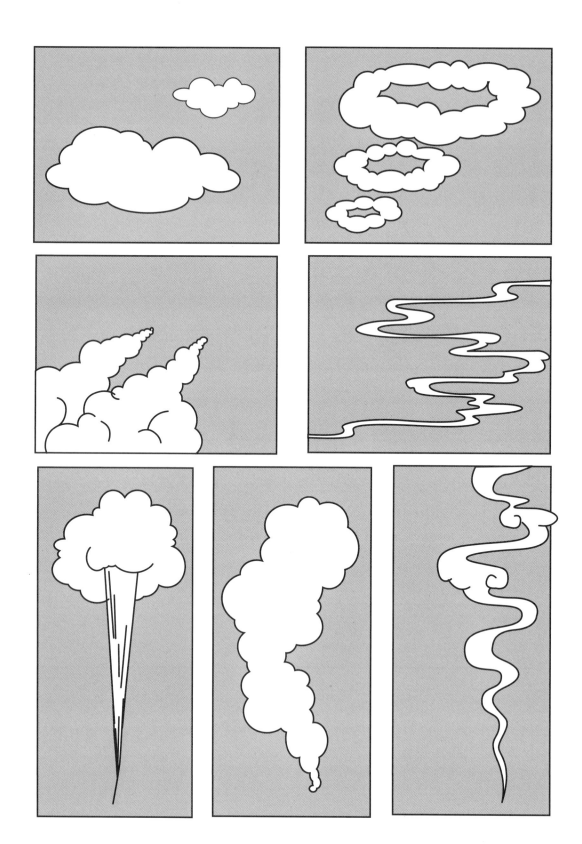

第24天
雷電的練習

驚天動地……

根據圖片繪製雷電的場景。

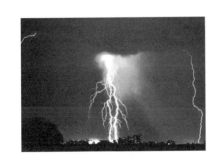

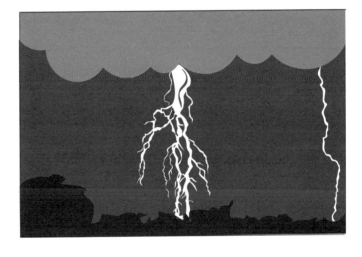

大自然是神奇的，在帶給我們驚恐時，也留下令人震攝的景觀，十分壯麗。因此隨身攜帶相機捕捉住每個瞬間，在創作的過程中是很有幫助的。

第22天
自然現象：
水的畫法

流水潺潺、驚濤駭浪……

水是卡通畫中經常出現的一種自然現象。它的形態隨著環境的改變而千變萬化，多姿多彩。常用的水的形態有水流、水花、水浪、水圈等。

水流：包括瀑布、小溪等。方向性強，在長長的水流上分組畫出一層層的水紋，所有紋路的流向都與整個水流保持一個方向。

水花：水花是由物體從上方掉入水面時而產生的。在畫水花時，要注意每個水花都是從中心向外飛出的，飛出的軌跡呈拋物線狀。

水浪：畫水浪時要注意浪頭的體積感，要畫出水浪的厚度，在外形準確的前提下，加上相應的輔助線會更加生動。水圈：水圈是由中心一圈圈地向外擴展而成的，呈多層效果；畫的時候要注意同心圓的特點

➡️ 水的基本畫法

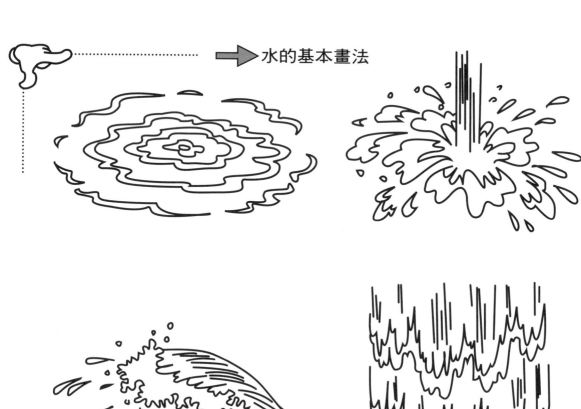

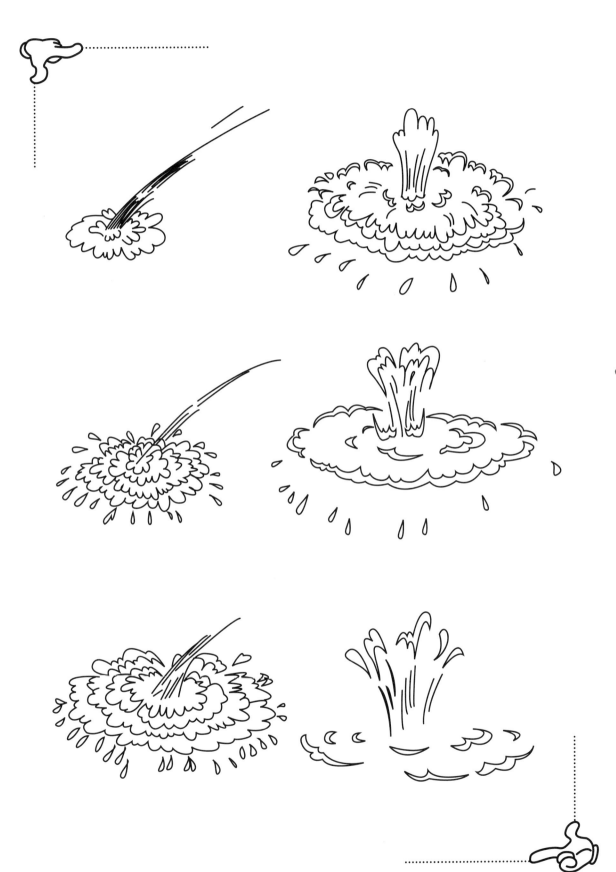

第25天
水的練習

奔流不息……

根據圖片繪製水的效果。

卡通動漫 *30* 日速成

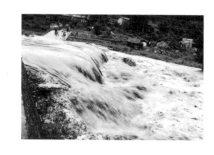

流水一路向前，千萬不可缺少沿水流方向行走的線條，為了表現細節，要加上浪花和碰濺起來的水滴，再加入浪花和水滴的效果，這樣就能繪製出很好的效果。

第26天
特效：爆炸的畫法

轟隆隆……

➡ 爆炸的表現

爆炸在卡通畫中的應用十分廣泛，除了直接表現爆炸的效果之外，常被用來表現強烈氣氛的渲染，進而形成視覺中心。爆炸的表現通常與濃煙同時出現。

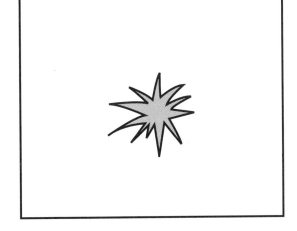

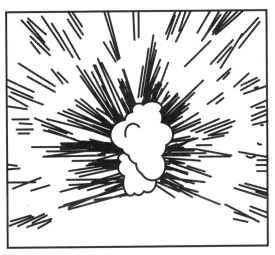

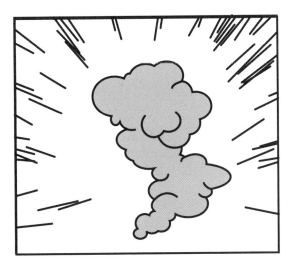

以下是完整的爆炸過程。

卡通動漫
30 日速成

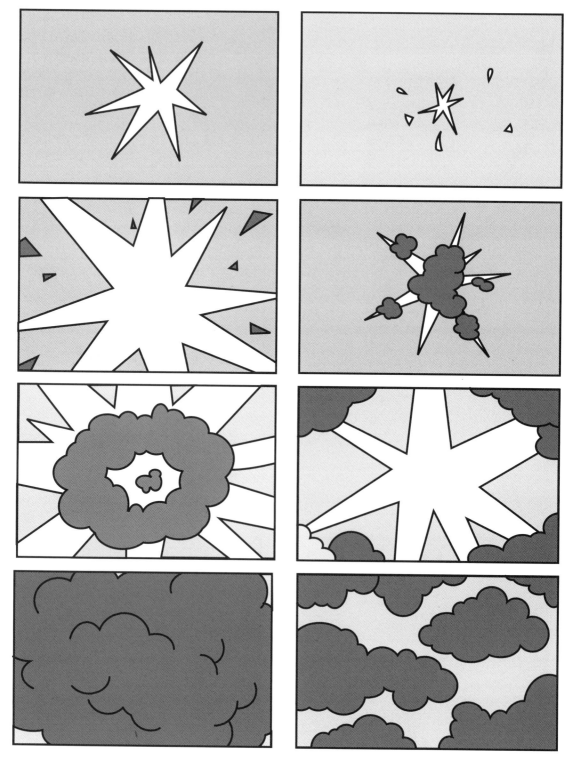

第26天
爆炸的練習

驚天動地……

根據圖片繪製爆炸效果。

爆炸看起來很複雜，實質上只要分出層次，逐層表現即可。為了達到"炸開"的感覺，需要將邊緣處理得鋒芒畢露，形成一些尖銳的角。

第27天
特效：焦點與聲音的畫法

轟隆隆⋯⋯

有時卡通畫為了強調某個內容，往往採用焦點的表達方法，通過放射線、向心線和一些獨特的造型把觀者的視線引向視覺中心，這樣處理的獨特畫面會產生很強的視覺衝擊力。

 焦點的表現

有魔力的錘子

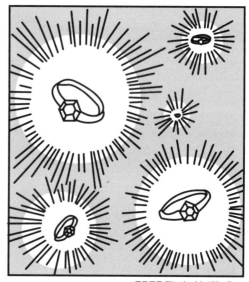
閃閃發光的鑽戒

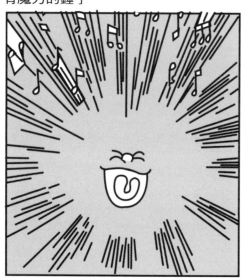
充滿震撼力的笑容

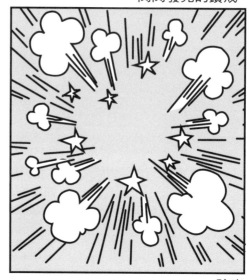
強光

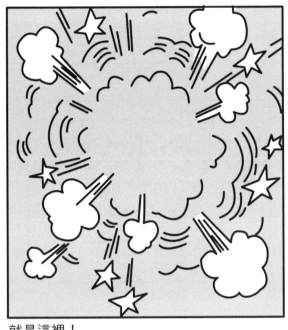

就是這裡！

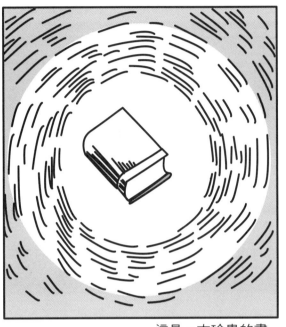

這是一本珍貴的書

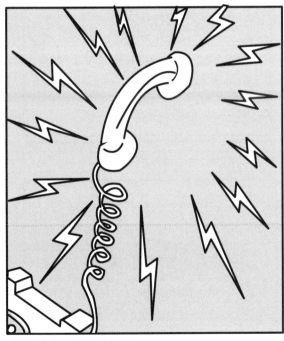

突然響起的電話

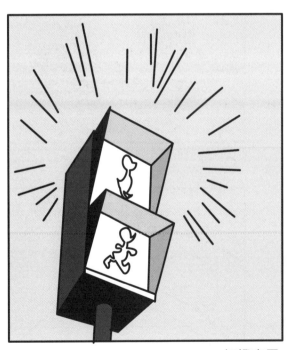

紅燈亮了

卡通畫表達聲音的方法很獨特，可以把想說的話、想到的事情、想聽的聲音直接用文字表見，再配上合適的畫面，就會特別生動。

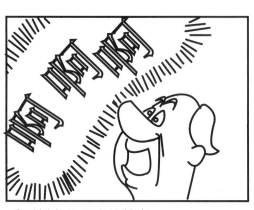

受到刺激是發出的聲音

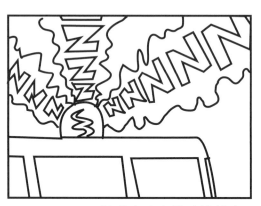

救護車發出的鳴笛聲音

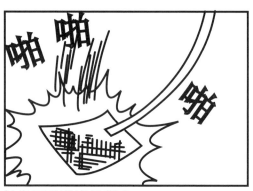

拍蟲子時發出的聲音

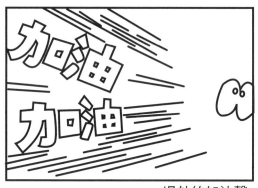

場外的加油聲

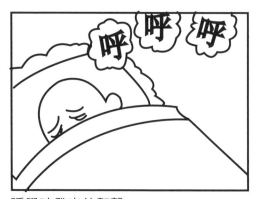

睡覺時發出的鼾聲

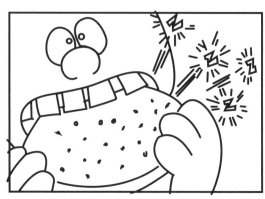

吃東西時發出的聲音

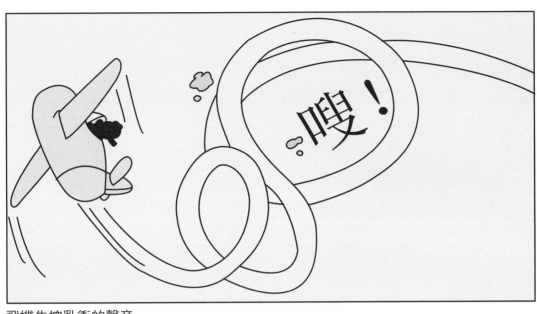

飛機失控亂衝的聲音

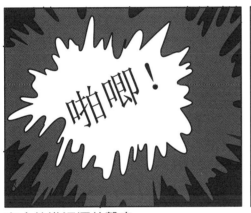

有人掉進泥潭的聲音

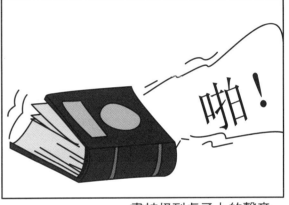

書被扔到桌子上的聲音

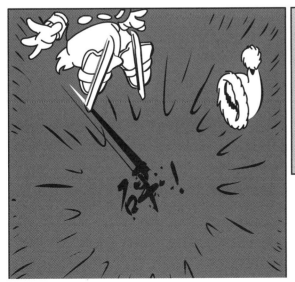

滑冰摔倒的聲音

因為憤怒捶桌子的聲音

第27天
聲音效果的練習

根據圖片繪製聲音效果。

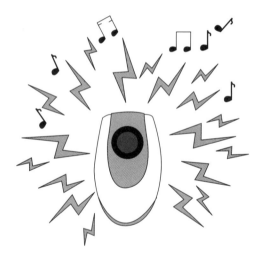

將要表現的物件放置於中心，通過周圍的圖形：三角形、線條、多邊形等來表現事物的聚焦或者聲音。這些效果往往可以交叉引用，適當的時候配合文字，效果會更加明顯突出。

第28天
特效：變形與誇張的畫法
超級有趣搞笑……

➡ 變形的表現

由於現代卡通畫極受卡通片的影響，故事中的角色會在一些特殊情節與環境中被進行變形處理。這些變形使故事更加生動有趣。

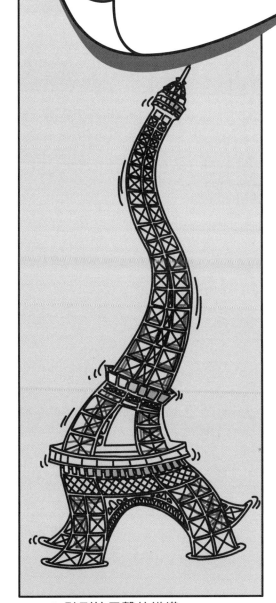

1 聽到笛子聲的鐵塔

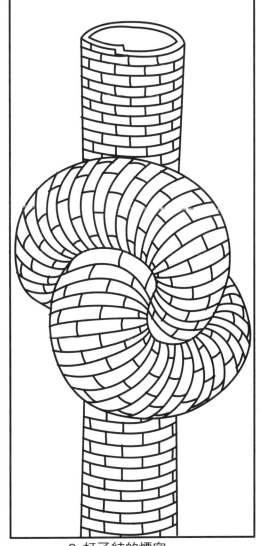

2 打了結的煙囪

卡通動漫 *30* 日速成

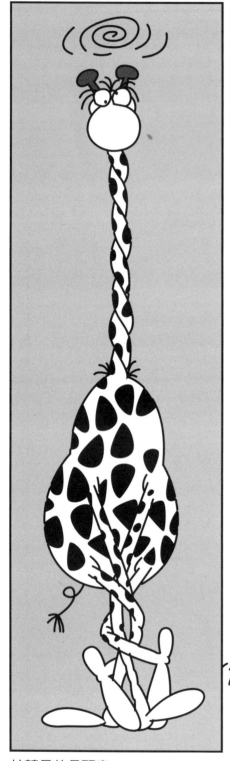

被轉暈的長頸鹿

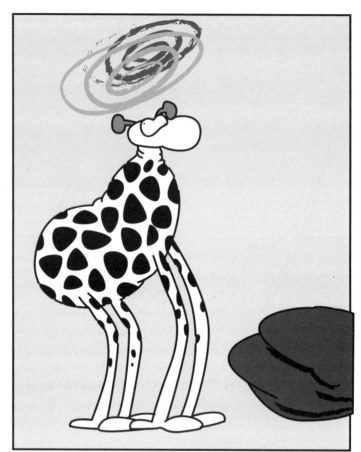

脖子被石頭砸扁了的長頸鹿

嚇破膽的獅子

誇張的表現

誇張是運用豐富的想像力，在客觀現實的基礎上有目的地放大或縮小事物的形象特徵，增強表達效果的手法，誇張不是浮誇，而是刻意的誇大，所以不能失去生活的基礎和生活的根據。比如說，把腳下的地球當球玩，大洋海水也能喝乾等，都可以通過卡通漫畫的誇張表現出來。

巨人

貪婪的流著口水的人

鋒利的刀口上還長出牙

卡通動漫 *30* 日速成

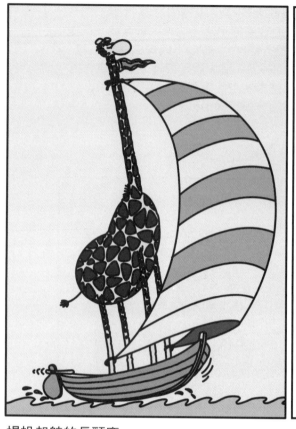

揚帆起航的長頸鹿

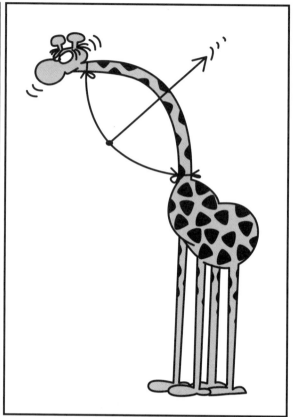

用脖子當弓射箭的長頸鹿

指引方向的手指

第28天
誇張的練習

實在太酷了……

根據圖片繪製誇張的
效果。

將事物的細微特質進行誇張，
會得到非常醒目的視覺效果！

第29天
特效：情緒的畫法

超級有趣搞笑……

➡ 情緒的表現

現代卡通畫與傳統 的連環漫畫不同的是畫面的構圖、視距的處理方法，更多借助於影視藝術的語言，並形成獨立、有特色的處理方法，如對白、速度等的表現方法。

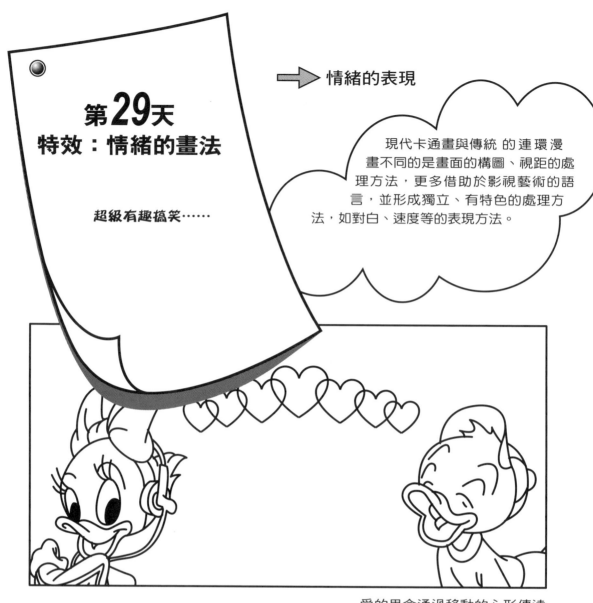

愛的思念通過移動的心形傳達

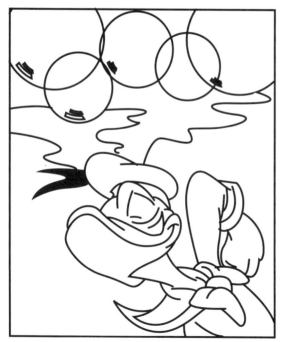

美好的幻想通過空中漂浮的氣泡 表達

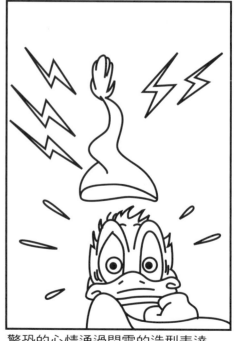

驚恐的心情通過閃電的造型表達

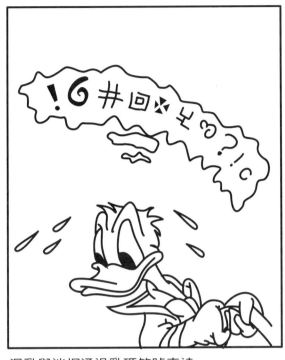

混亂與迷惘通過亂碼符號表達

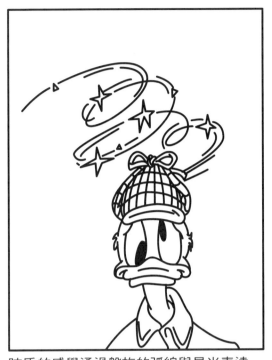

眩昏的感覺通過盤旋的弧線與星光表達

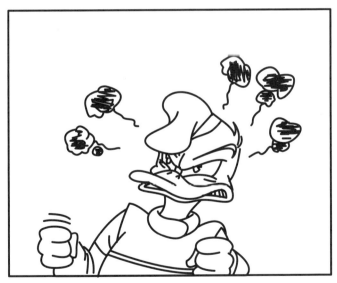

暗怒的情緒通過頭頂的黑雲團表達

痛苦的感覺通過爆炸式的弧線表達。

憤怒的心態通過向外冒出的線圈表達

吃驚與疑問通過大大的問號表達

憤恨的情緒通過向外放射的直線表達

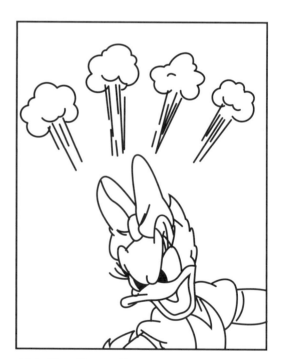

憤怒的心態通過快速上升的氣團表達

第**29**天
情緒的練習

質疑……

根據圖片繪製人物的
情緒。

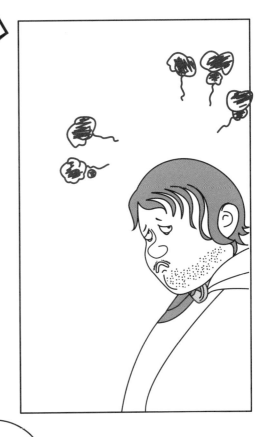

前面我們學習過人物表情的繪
製，為了進一步誇張不同的感情色
彩，因此需要一些外在的輔助表現
形式，本書所總結出來的效果大家
將其記下，在日後的繪圖過程中
一定能幫上大忙！

第30天
特效：速度的畫法

幻影如飛……

➡ 速度的表現

在卡通畫中，速度的表達方法有很多種。比如人物快速地奔跑、跳躍，物體疾速飛過，急駛的車輛等。為了準確地表現速度，使用速度流線是一個非常有效的方法。

1　一腳踢出的球
2　快速飛出的火箭
3　疾駛的自行車

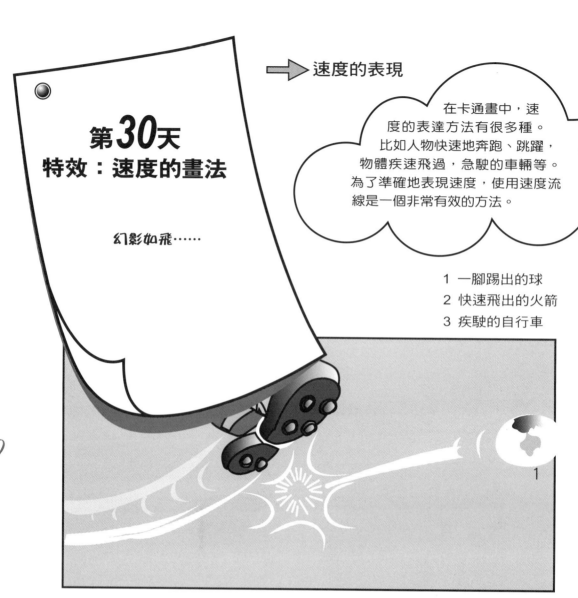

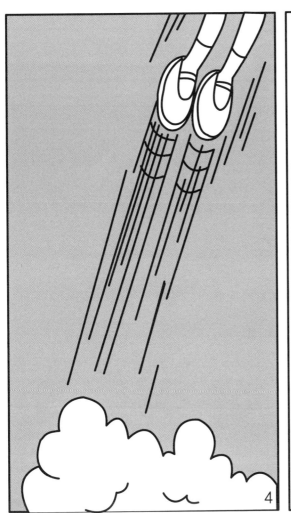

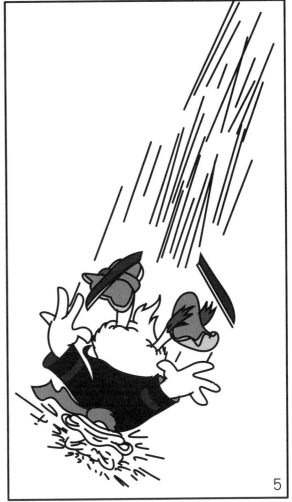

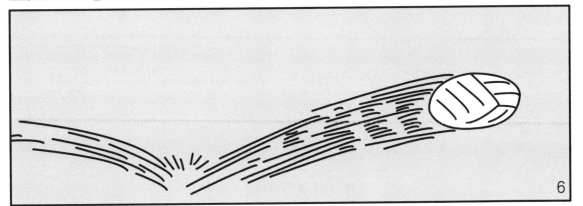

4 快速飛躍的人物

5 高處摔下來的鴨子

6 彈飛的足球

第30天
速度的練習

不快怎麼活啊⋯⋯

根據圖片表現速度的效果。

卡通動漫 *30* 日速成

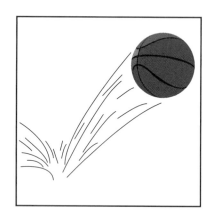

用線條追蹤事物的運動軌跡，可在此基礎上加些效果，可參前面的各種作法，會有意想不到的成效哦！